당신의 반려 그림

당신의 반려 그림

곁에 두고 보고 싶은 나만의 아트 컬렉팅

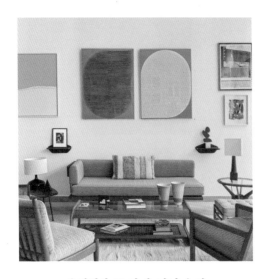

올리비아 드 파예·파니 솔레

Olivia de Fayet·Fanny Saulay

이정은 옮김

미디어샘

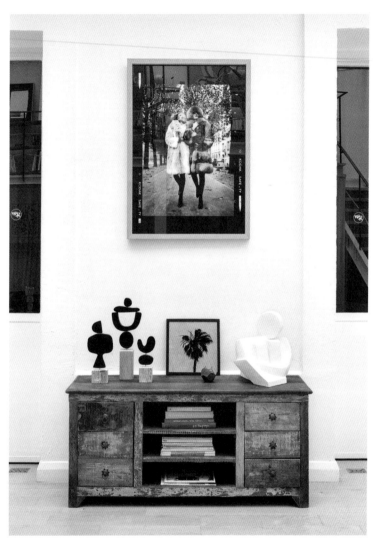

일러두기

＊ 이 책은 프랑스어판을 기본으로 하고 있으며, 부분적으로 영문판을 참고했습니다.

Be Creative

미술품에 잘 어울리는 장소를 고르는 법

미술품을 제대로 관리하는 법

Be Curious

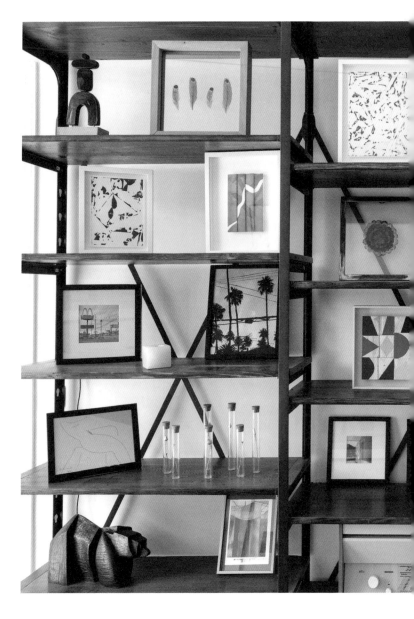

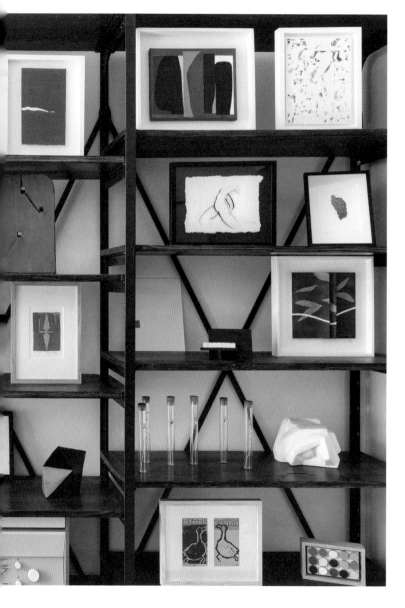

올리비아 드 파예, 파니 솔레

우리 두 사람을
소개합니다!

우리는 글로벌 미술품 경매 회사에서 현대미술 전문가로 일했습니다. 그곳에서 10년 가까이 일하면서, 세 가지 확신을 갖게 되었습니다.

1. 미술시장은 여전히 잘 알려지지 않은 분야입니다.

2. 예술적인 재능은 우리 주변 어디에나 있고, 우리에게 발견되기를 기다리고 있습니다.

3. 마음 깊이 진정한 공감을 불러일으키는 오브제로 우리 주변을 채우고 싶은 마음이 점점 더 커지고 있습니다.

미술품을 소유하기 위해서 반드시 부자일 필요는 없어요. 여러분도 한번 시도해 보세요! 우리는 전문가로서 아트 컬렉팅을 시작하는 분들에게 필요한 조언을 해드릴 거예요.

이 책을 쓰게 된
이유를 말씀 드릴게요

갤러리 윌로앤그로브Wilo & Grove를 시작하고 초보 컬렉터들을 만나면서, 반복되는 질문이나 걱정이 있다는 점을 깨달았습니다. 그래서 우리는 여러분들이 예술을 자신의 삶 속에 더 깊숙이 가져오는 데 도움을 드리고자 합니다. 우리의 전문 지식과 통찰, 노하우를 모아서 실용적이고 편리한 길잡이를 제공하고자 합니다.

이 책은 주변을 미술 작품으로 가득 채우고, 자신만의 아트 컬렉팅을 시작하고 싶은 모든 사람들에게 꼭 필요한 책이 될 것입니다.

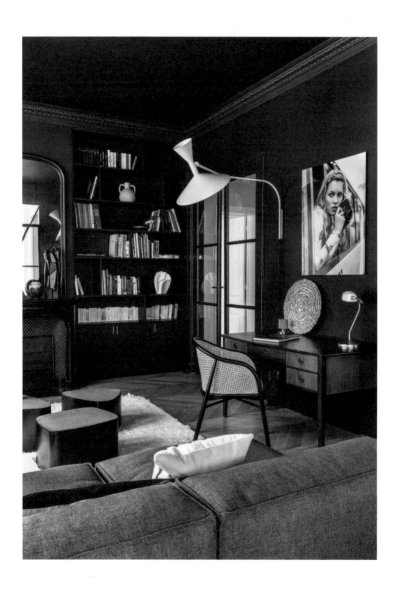

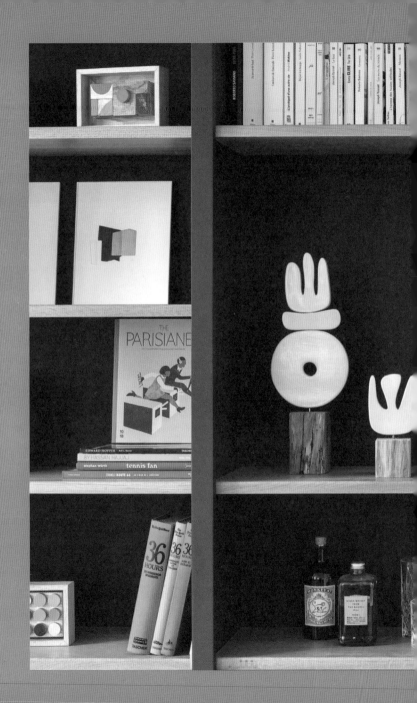

Be Aware

16

Be Aware

미술품이 거래되는
미술시장을 살펴볼까요?

───────────

미술시장은 미술 창작물들을 사고파는 일종의 거래소입니다. 이 미술품들은 전문가와 개인 사이에서 거래됩니다.

이러한 정의가 틀린 것은 아니지만, 미술시장의 일부분만 보여줍니다. 개입되는 주체가 많고 교류의 형태가 다양하기 때문입니다. 미술품의 거래는 대체로 어렵지 않지만, 처음 시작하는 사람들에게는 낯설 수도 있어요. 그러나 언제나 흥미롭고 매력적입니다. 이제 미술시장이 어떻게 움직이는지 살펴봅시다!

그렇다면
미술 작품이란
무엇일까요?

사실 정의하기
어려운
개념이에요

미술 작품은 미적인 창작물입니다. 그러나 미술 작품은 이렇게 짧게 요약해 버릴 수 없는 깊은 감정과 큰 열정을 불러일으킵니다. 실제로 미술만큼 주관성이 크게 작용하는 분야도 없을 것입니다.

1. 미술 작품은 한 예술가(작가)가 자신만의 관점을 시각적으로 표현한 것입니다. 예술가는 자신이 살고 있는 당대의 미술계에 흔적을 남기거나, 미술의 다양한 형식에 대해 탐구하여 예술적인 혁신을 제시하거나, 정치적인 메시지를 전하기도 합니다. 또한 미술 작품은 예술가 자신뿐만 아니라 감상자에게 카타르시스의 경험을 주기도 합니다.

2. 대부분의 미술 작품들은 세상에 단 한 점씩만 존재하지만, 어떤 작품들은 기법의 특성상 여러 판본이 존재하기도 합니다. 예를 들면 사진, 판화, 그리고 때로는 조각 작품들 중에서도 한정된 개수로 여러 점이 제작되는 경우가 있습니다. 각각의 미술 분야에서는 판본의 개수 등을 규정하여, 미술 작품으로 인정받을 수 있는 특정 규칙을 만들어 놓고 있습니다.

3. 미술 작품은 제작에 걸리는 시간이나 제작의 난이도에 따라 그 예술성을 인정받는 것이 아닙니다. 예술가가 자신만의 개성적인 기법을 사용하여 유일무이한 표현 방식이나 독창적인 아이디어를 보여주는 것이 더 중요합니다. 그러한 점에서 예술가는 장인artisan과 다르고, 미술품 위조자가 온전한 예술가로 간주되지 않는 이유이기도 합니다.

미술사 스케치

독일의 철학자 헤겔은 예술Art에 대해 다음과 같이 말했습니다. "한마디로 예술은 생각을 표현하고 진실을 우리에게 감각의 형태로 보여 줄 목적을 띠는 이미지를 의도적으로 만들어 낸다. 그렇기 때문에 예술은 영혼의 가장 깊은 내밀한

19

지점을 뒤흔들고, 영혼이 아름다움을 보고 감상함으로써 순수한 기쁨을 느끼게 만드는 효력을 발휘한다."

파니와 올리비아의 한마디

1917년 프랑스 예술가 마르셀 뒤샹은 뉴욕 독립예술가협회에 도기로 된 남성용 소변기를 출품합니다. 그는 기성품으로 팔리고 있던 소변기를 구입한 후, 'R. 머트R. Mutt'라는 이름으로 서명하고 '샘Fountain'이라는 이름을 붙였습니다.

물론 머트 씨는 뒤샹이 창조한 가상의 예술가이고, 그 이름도 소변기 제조 회사의 이름에서 착안한 것이었습니다. 이를 '레디메이드ready-made'라고 하는데, 예술가 자신의 기술로 직접 만든다는 전통적인 예술의 정의를 전복시킨 개념입니다. 예술가 직접 만들었다고 할 만한 부분은 펜으로 적어 넣은 서명뿐입니다. '레디메이드'라는 이 새로운 미술사적 움직임의 단초가 된 이 개념은 현대미술의 새로운 장을 열었습니다.

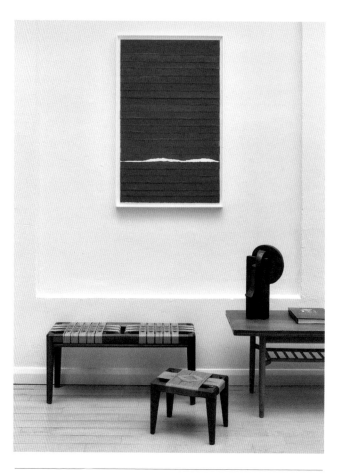

예술가는 일관되면서도 잘 알아볼 수 있는 세계관과 자신만의 시각적 시그니처를 만들기 위해 끊임없이 도전해야 합니다. 동시에 예술가로서 작품 활동을 하는 내내 자신의 작품 세계를 혁신해야 합니다. 예술가는 새로운 기법과 기술을 탐구함으로써 이러한 예술가의 과업을 이루어 나갈 수 있습니다.

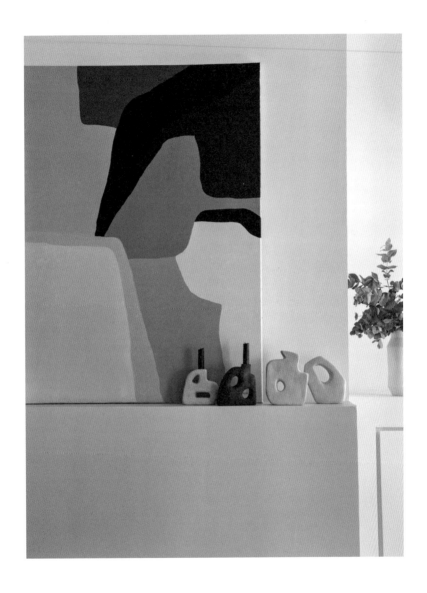

22

미술 작품은 어떻게 분류할까요?

다양한 장르가 있어요

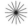

예술적 창작에는 한계가 없습니다. 하지만 작품을 더욱 잘 파악하기 위해서 보통 제작 기법을 기준으로 작품을 분류합니다. 미술시장에서는 미술 장르 사이에 전통적인 서열을 두고 있기는 하지만, 각 분야는 모두 살펴볼 가치가 있습니다.

1. 다음에 나오는 모든 미술 장르는 미술이라는 큰 틀 안에서 각자 자신의 자리를 갖고 있습니다. 순수예술^{fine art}은 회화, 조각, 드로잉, 판화뿐만 아니라 건축, 음악, 시, 연극, 무용 등 모든 예술 분야를 포괄합니다.

2. '시각예술visual arts'은 눈에 보이는 재료를 예술가가 변형하여 만든 2차원 또는 3차원 작품을 말합니다. 이를 통해 추상적인 아이디어에 물리적 형태를 부여할 수 있습니다. 문학, 음악, 무용 등의 다른 예술 형식이 물리적으로 실재하지 않는다는 점과는 대조적입니다.

3. 미술 작품은 단순히 감상만을 목적으로 하지 않습니다. 때로는 실용적인 목적이 있기도 합니다. 장식미술과 디자인 분야는 미적 기능과 실용적 기능을 결합한 것으로, 프랑스 파리에 있는 장식미술박물관은 이 미술 분야를 특별히 다루고 있습니다. 우리는 이를 '응용미술'이라고 합니다.

미술사 스케치

박물관을 뜻하는 프랑스어 '뮈제Musée'와 영어 '뮤지엄Museum'은 예술의 여신 '무사Mousa'를 기리는 신전을 일컫는 그리스어 '무세이온Mouseion'에서 유래했습니다. 우리가 아는 박물관의 개념은 이탈리아 르네상스 시대인 15세기경에 등장했습니다. 이는 당시 피렌체 대공으로 강압적인 통치를 했다고 알려진 코시모 1세 데 메디치 덕분이라고 할 수 있습니다. 그는 피렌체의 유력한 사람들에게 자신이 수집한 미술품

컬렉션을 과시하기 위해, 처음으로 작품들을 한자리에 모아 대규모로 전시했다고 합니다.

파니와 올리비아의 한마디

'미술 작품'이라는 개념은 굉장히 폭이 넓기 때문에,
고대의 조각상과 현대의 사진 작품이 '미술 작품'으로
어떤 연결성이 있는지 의문이 들 수 있습니다.
이 둘을 연결 짓는 가장 간단한 방법은, 기법이나 미학을
논하기보다는 작품이 불러일으키는 정서를 살펴보는 것입니다.
어떤 미술 작품 앞에 섰을 때 당신의 감각과 정서가 깨어난다면,
그것이 무엇이든 진정한 미술 작품이라고 결론 내릴 수 있습니다!

세부적으로
어떤 장르가 있을까요?

다음은 미술의 전통적인 장르 구분이기도 하지만, 미술시장에서 분류하는 방식이기도 합니다. 크게 일곱 개의 장르로 나누어집니다.

1. 회화: 미술의 대표적인 장르로 미술시장에서 최고가로 거래되는 작품들은 대부분 회화입니다. 선사시대 동굴 벽화까지 거슬러 올라갈 정도로 가장 오래되었고, 한편으로는 가장 미술다운 분야로 여겨지기도 합니다. 캔버스, 종이, 나무 등의 다양한 바탕 위에서 안료는 여러 가지 미디엄(용제)과 결합하면서 폭넓은 효과를 냅니다. 수채 물감과 구아슈는 물과 섞어서 쓰고, 유화 물감은 기름, 아크릴 물감은 레진, 템페라는 달걀노른자와 섞어서 사용합니다.

2. 드로잉: 드로잉은 회화 작품의 준비 작업으로 활용되었기 때문에, 과거에는 회화보다 가치가 덜하다고 평가되기도 했습니다. 드로잉을 그릴 때 사용하는 종이가 캔버스보다 저렴하다는 이유도 있었겠지요. 오늘날 어떤 예술가는 잉크나 연필을 사용해서 종이에만 그림을 그리기도 합니다. 손으로 그리는 드로잉은 작가의 개성이 직접적이고 자연스럽게 드러나면서 작품에 대한 친밀함이 담겨 있고, 색보다 선이 강조되며 예술적인 표현이 두드러집니다.

3. 콜라주: 20세기에 처음 등장한 이 기법은 입체파 화가들이 유화 작품의 일부에 신문지나 벽지 등을 붙여서 표현한 데서 비롯되었습니다. 콜라주 기법을 활용하면 참신하고 색다른 재료를 무한히 조합해서 추상적·구상적 형태를 모두 만들 수 있습니다.

4. 도예: 가장 오래된 기법 중 하나입니다. '도예'를 뜻하는 프랑스어 '세라미크Céramique'와 영어 '세라믹Ceramic'은 그리스어 '케라메이코스Kerameikos'에서 유래되었는데, 이는 고대 아테네에서 도기·기

와 제작자들이 생활하던 구역을 가리키는 말이었습니다. 도예 작품들은 점토와 같은 가소성 있는 재료로 만들어 고온에서 굽는데, 원래는 도기와 자기처럼 실용적인 물건으로 만들어졌습니다. 도자기는 그 자체로 독립된 예술로 발전했고, 기술적인 완성도가 필요한 분야입니다.

5. 조각: 조각 작품은 돌을 끌로 직접 조각해서 덩어리를 제거하거나, 손이나 도구로 점토를 빚어 만든 결과물입니다. 전자는 세상에 단 한 점만 존재할 수 있고, 후자의 기술을 사용하면 주형을 만들어 석고나 청동으로 주물을 제작함으로써 여러 작품을 찍어낼 수 있습니다. 조각의 경우 작가가 정한 에디션 번호를 매겨 작품을 인증하고 있으며, 작가 소장용으로 몇 점만 제작한 아티스트 프루프^{Artist's proof, AP} 작품들이 있습니다.

6. 사진: 1826년에 처음 탄생한 사진은, 그로부터 약 한 세기가 지나서 크게 발전했습니다. 현재는 디지털 사진이 필름 사진을 대체하게 되었으나, 종이에 인화하는 것이 아직까지도 미술 작품으로써 구체적으로 표현되고 완성되는 방식입니

다. 그러므로 사진작가와 컬렉터는 에디션 번호를 잘 확인하고 인화 판본의 품질에 각별히 주의해야 합니다.

7. 판화: 도구를 사용해서 나무나 금속, 리놀륨으로 된 판에 형태나 선, 소묘, 문양을 새겨 넣습니다. 여기에 잉크를 칠한 다음, 예술가가 직접 손으로 작업하거나, 또는 프레스기를 이용해서 종이에 그림을 찍어냅니다. 이렇게 해서 한정판으로 오리지널 판화 작품을 만들고, 각 에디션에 번호를 매깁니다.

17세기에 들어서면서 다음과 같이 회화 장르의 고전적인 서열이 매겨집니다. 1) 역사화, 2) 초상화, 3) 풍속화, 4) 풍경화, 5) 정물화입니다. 그러나 이러한 구분은 19세기 중반 인상파 화가들이 등장하면서 완전히 뒤흔들립니다. 그들은 풍경화를 회화 장르의 정점으로 보았습니다. 그와 동시에 사진 기술이 발달하면서 현실을 거울처럼 비추는 회화 개념이 완전히 바뀌었고, 예술가들은 자신의 작품 세계를 혁신할 수밖에 없었습니다. 인상파 화가들이 개척한 그 길을 따라 추상회화와 초현실주의를 비롯한 20세기 초반의 주요 미술 사조가 이 도전을 받아들였습니다.

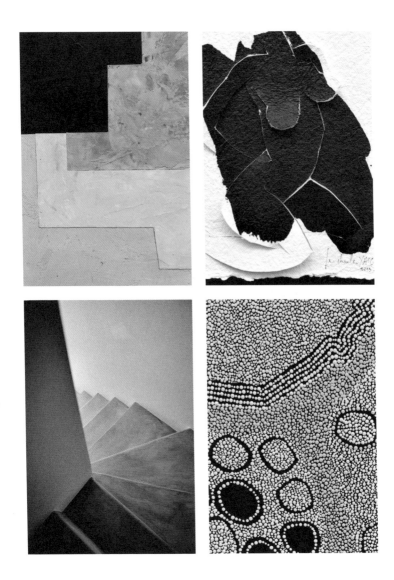

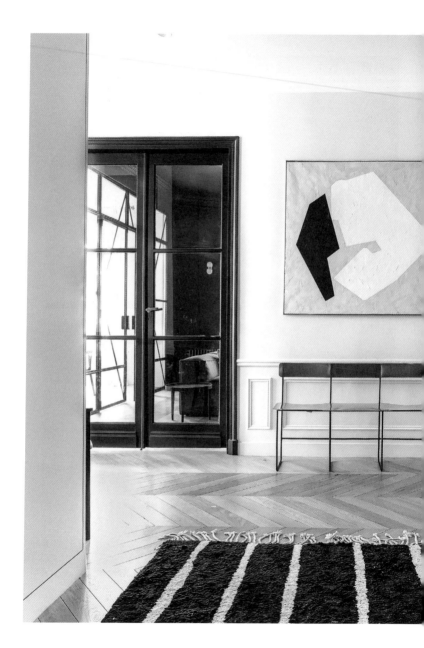

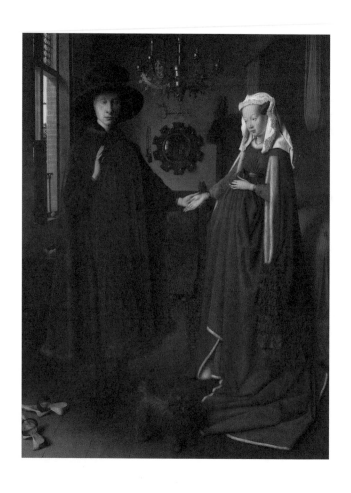

〈아르놀피니 부부의 초상〉으로 잘 알려진 이 유명한 회화 작품은 1434년 네덜란드 화가 얀 반 에이크가 그렸습니다. 당대의 부유한 상인이자 금융업자였던 조반니 아르놀피니와 그의 아내를 묘사한 그림입니다.

Be Aware

미술시장은 어떻게 발전해 왔을까요?

15세기 이후 미술품 거래의 역사

초창기에 미술품의 거래는 무척 은밀하게 진행되었습니다. 그러나 세월이 흐르면서 미술시장은 계속 발달했습니다. 오늘날 작품을 사고파는 방식은 초기 미술품 거래 방식과 매우 달라졌고, 관련된 수많은 사람들이 참여하는 거대한 시장입니다.

1. 최초의 회화 작품 판매는 15세기경 이탈리아 피렌체와 벨기에 브뤼헤에서 주로 이루어졌습니다. 그 당시에는 대체로 부유한 후원자와 예술가 사이에 거래가 이루어졌습니다. 예술가는 주문한 후원자의 취향과 요구에 맞추어 작업했고, 완성된 작품을 후원자에게 전달하고 보수를 지급받았습니다.

2. 시간이 지나면서 미술품 거래상을 통해 작품을 거래하거나, 예술가가 작품을 전시하는 살롱을 통해 판매되는 등 미술품의 판매가 이루어지는 경로가 이전보다 다양해졌습니다. 그러면서 때로는 부유한 컬렉터들이 작품을 주문하기도 했습니다. 예술가들이 자신의 작품을 전시할 수 있는 장소도 점차 늘어났습니다.

3. 17세기와 18세기를 거치면서 미술품 경매가 활발하게 벌어졌는데, 대부분 프랑스 파리에서 이루어졌습니다. 현재에는 미술품이 전 세계에서 판매되고 있으며, 경매 회사뿐만 아니라 화랑, 아트페어, 그리고 최근 몇 년 전부터는 온라인에서도 미술품 거래가 활발히 이루어지고 있습니다.

미술사 스케치

미술시장은 지난 50년 동안 전례 없는 성장을 경험했고, 특히 지난 10년 사이에 미술품 거래 역사상 가장 비싼 작품들이 판매되었습니다. 잭슨 폴록의 〈넘버 17A〉가 2억 달러, 폴 세잔의 〈카드 플레이어〉가 2억 5천만 달러에 팔렸고, 4억 5천만 달러로 레오나르도 다빈치의 〈살바토르 문디〉가 세운 최고가 기록은 아직도 깨지지 않았습니다.

파니와 올리비아의 한마디

미술품의 가치는 어떻게 결정될까요?

미술품의 가치는 어느 시점부터 높다고 말할 수 있을까요?

가치를 결정하는 기준점은 미술품 경매에서 해당 작가의 작품이 낙찰된 가격입니다. 이는 단순히 시장 가격이 결정된다는 의미가 아니라, 특정 시점에서 작가의 작품과 그 작가의 가치를 입증하고 공식화하는 것입니다. 거래 자료가 기밀로 유지되는 갤러리와 달리, 경매는 정해지는 가격을 모든 사람이 알 수 있게 하는 것을 원칙으로 하는 이른바 '공개적인' 판매이기 때문에 가능한 일입니다. 반면에 갤러리는 새롭게 떠오르는 작가와 작품들의 가치를 평가할 수 있는 기반을 구축하는 데 굉장히 중요한 역할을 합니다.

왜 미술 작품의 가격이 서로 다를까요?

수요와 공급의 법칙

　　가격은 보통 수요와 공급의 변동을 반영합니다. 그래서 수요가 늘어나면 미술품의 가치는 반드시 높아집니다. 하지만 그 가치가 아직 시장 메커니즘으로 정해지지 않았을 때에는 충분히 합리적인 기준을 바탕으로 미술 작품의 적절한 가격을 정할 수 있습니다.

　　1. 재료: 미술 작품의 가격에는 작품 제작에 사용된 재료비가 반영됩니다.

　　2. 기법과 형태: 작품에서 숙련된 기술과 예술적 기량이 보여질수록 가치가 높습니다. 어떤 두 작품이 똑같은 기법으

세계에서 가장 영향력 있는 10대 미술품 컬렉터로 이름을 올린 미국의 투자 은행가인 리언 블랙과 그의 아내 데브라 블랙, 프랑스 사업가 프랑수아 피노와 같은 유명 인사들은 특정 작품의 가격과 작가의 명성을 정상까지 끌어올릴 수 있습니다. 이러한 예외적인 거래는 드물지만, 특히 현대미술 작품의 경우 미술시장에 지속적이고 중대한 영향을 미칩니다.

로 제작되었다면, 당연히 크기가 큰 작품이 작은 작품보다 가격이 높습니다.

3. 작가의 경력: 작가가 여러 해 동안 꾸준히 활동해 오면서 미술시장에서 인정을 받고 이미 작품이 팔리고 있는 경우라면, 가격이 작품의 가치를 가늠할 수 있는 기준이 됩니다. 작가의 교육 수준이나 전시 경력도 작품의 가격을 결정하는 데 영향을 줍니다.

4. 작품 제작에 걸리는 시간: 작품을 보자마자 바로 알 수는 없지만, 반드시 고려해야 할 사항입니다. 작품 한 점을 제작하는 데 시간이 오래 걸릴수록 작품의 수가 많지 않습니다. 예술가의 작업 시간도 한정되어 있기 때문에, 작품의 개수도 한정될 수밖에 없기 때문입니다. 하지만 실제 작품 제작에 걸리는 시간은 빙산의 일각일 뿐입니다. 작품을 구상하는 시간은 작가가 영감을 얻게 된 계기와 과정까지 거슬러 올라가므로 측정하기 훨씬 더 힘들지만, 작품 제작 시간만큼이나 중요합니다.

5. 전문가의 안목: 미술 작품의 가치를 평가하는 데는 객관적인 데이터나 측정 가능한 조건뿐만 아니라, 작품의 예술

적·상업적 잠재력을 평가할 줄 아는 전문가의 전문성과 안목이 매우 중요합니다. 만약 작품의 가치를 잘 모르겠다면, 중요한 사항을 설명해 줄 수 있는 전문가에게 주저하지 말고 도움을 요청해 보세요!

Be Aware

Be Aware

미술시장을 움직이는
사람들은 누구일까요?

지금까지 미술 작품을 분류하는 방법과 그 가치를 정하는 다양한 방법을 배웠습니다. 그렇다면 이제는 가장 유리한 조건으로 미술품을 구매하는 방법을 알아볼 차례입니다. 여기에서는 초보 컬렉터들에게는 다소 어렵고 난해해 보일 수 있는 미술시장이 어떻게 움직이는지, 그 비밀을 공개합니다.

누가 미술품을 판매할 수 있나요?

각자의
역할이
달라요

미술품 판매에는 엄격한 규정이 적용됩니다. 그러므로 관련 법을 잘 아는 전문가에게 의뢰하는 것이 좋습니다. 경매 회사와 공인된 갤러리에서는 전적으로 안심하고 거래할 수 있습니다. 하지만 그 외의 다른 판매자와 거래할 때는 주의해야 합니다.

1. 미술품 경매 스페셜리스트: 대형 미술품 경매 회사들은 미술품 감정과 판매에 있어서 전문 지식을 갖춘 공인된 전문가입니다(49~54쪽 참조).

2. 갤러리: 갤러리는 직접 방문할 수 있는 오프라인뿐만

아니라 온라인상에서 작품을 판매할 수 있고, 정해진 규정과 기준에 따라 거래할 수 있는 자격을 갖추고 있습니다 (57~59쪽 참조).

3. 특화된 미술시장: 최근 미술품을 판매하는 온라인 웹사이트가 많이 등장했습니다. 선택의 폭은 넓어졌지만 작품의 출처나 소장 기록을 확인하기 어려운 경우도 있습니다. 이러한 플랫폼은 전문가의 조언을 받기가 어려워서 미술 작품을 처음 구입하는 사람들에게는 별로 적합하지 않습니다.

4. 개인: 개인이 자신의 작품을 온라인이나 아트페어를 통해 판매할 수 있지만, 반드시 수입을 세무서에 신고해야 합니다.

더 자세히 알아보기

작가가 처음으로 직접 작품을 판매하거나 중개인을 통해 작품을 판매하는 경우를 '1차 시장'이라고 합니다. 작품이 최초 구매자의 손을 떠나서 다른 구매자에게 판매될 때, 이를 '2차 시장'이라고 합니다. 여기에는 미술품 경매 회사와 갤러리가 참여합니다.

파니와 올리비아의 한마디

미술품 판매는 보통 분야별(고미술, 현대미술, 원시미술 등)로
이루어집니다. 미술품 거래 시 예상치 못한 어려움을 피하고
신뢰할 수 있는 조언을 받기 원하면 그 분야의 전문가를
찾아가는 것이 좋습니다.
또한 미술품을 거래할 때는 세금 규정이 적용되며,
국가마다 부가가치세와 같은 세금이 다를 수 있고,
일부 특정 국가에서는 미술품 수출에 관한 엄격한 규정을
정해 놓고 있습니다. 미술품 판매가 이루어지는 국가의 규정을
숙지하여 총비용과 법적 영향을 잘 파악하는 것이 중요합니다.

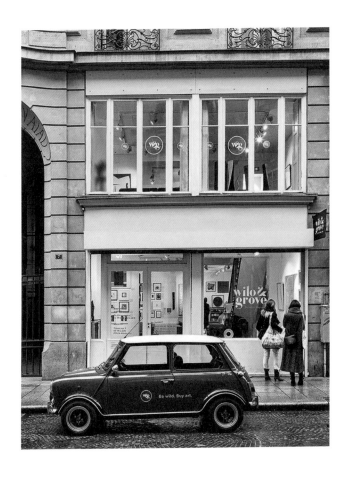

갤러리는 처음에는 다소 부담스러울 수 있지만 전문가가 엄선한 작품을 가장 가까이에서 접할 수 있는 곳입니다. 갤러리에는 누구나 즐길 수 있는 작품이 있으니 마음에 드는 작품이 있다면 주저하지 말고 들어가 보세요. 첫걸음이 중요합니다!

48

미술품 경매 회사는
무슨 일을 할까요?

세관 등의 일부 행정 기관은 압수한 물품을 '법원 경매'를 통해 경매에 부치기도 하지만, 회화 작품이나 값비싼 오브제들이 이러한 거래에서 차지하는 비중은 미미합니다. 가치 있는 작품들은 대부분 대형 경매 회사에서 판매합니다.

1. 18세기 런던에서 설립된 크리스티와 소더비는 세계에서 가장 오래되고 가장 권위 있는 경매 회사입니다. 필립스와 함께 경매 시장의 70퍼센트를 차지하고 있으며, 판매되는 모든 미술품의 10퍼센트가 이 회사들을 통해 거래되고 있습니다. 미국 텍사스주 댈러스에 본사를 둔 헤리티지 옥션은 이들 회사보다 200년 이상 늦게 설립되었지만, 현재 세계 최대의 수집품collectable items 전문 경매 회사로 성장했습니다. 중국의 경매 회사들도 지난 20년 동안 비약적으로 성장하여, 10위권의 나머지 부분을 모두 차지하고 있습니다. 그중에서도 베

이징에 본사를 둔 폴리 인터내셔널 옥션이 가장 큰 규모를 자랑합니다.

2. 작품을 소개하는 경매 회사는 절대로 작품의 소유주가 아닙니다. 경매 회사는 판매자에게 위임을 받아서 거래를 진행하고, 판매가 이루어지는 경우에만 중개한 대가로 수수료를 받습니다.

3. 미술품은 거래되는 금액이 크기 때문에 경매 회사의 경쟁이 치열합니다. 가장 권위 있는 컬렉션이나 작품을 판매한 회사는 무엇보다도 큰 명성을 얻는 것은 물론, 경쟁자들의 감탄과 부러움을 한 몸에 받습니다.

미술사 스케치

17세기에 미술품 경매는 주로 전시회에서 팔리지 않은 작품을 처분하여 집으로 운반하는 비용을 절약하기 위해 열렸습니다. 이 관행은 모든 장르의 미술품을 판매하는 수단으로 빠르게 발전했으며, 특히 18세기 후반에 들어서면 프랑스 파리는 세계에서 가장 중요한 미술시장이 되었습니다. 프랑스의 경매 회사 드루오는 현재 파리에 60개의 경매소를 가

지고 있으며, 매년 약 40만 점의 작품을 경매에 내놓습니다. 2020년에는 세계 곳곳에서 열린 경매에서 약 80만 점의 미술품과 물건이 판매되었습니다.

파니와 올리비아의 한마디

'랏Lot'은 동일한 번호로 판매되는 작품이나 여러 작품의 묶음(예를 들면, 에디션 여러 점을 한꺼번에 경매에 올리는 경우 등)을 일컫는 말입니다. 단일 판매에서 수백 개의 랏이 소개될 수도 있습니다. 그렇지만 출품된 랏이 모두 판매되는 경우는 매우 드문 일입니다. 출품된 랏이 완판되는 이례적인 일을 '화이트 글러브White glove' 세일이라고 하는데, 이 말은 전통적으로 경매에서 100퍼센트 판매를 달성한 경매사에게, 뛰어난 성과를 치하하기 위해 하얀 장갑을 선물한 것에서 유래했습니다.

미술품 경매는
어떻게 진행될까요?

스트레스, 아드레날린, 희열, 실망……. 경매가 진행되는 동안에는 순식간에 감정의 롤러코스터를 타게 될 수도 있어요!

1. 프리뷰(preview): 최소한 경매 하루 전에 판매될 작품들이 공개적으로 전시됩니다. 이때 작품을 직접 살펴보고 상태와 색상, 크기를 평가할 수 있으며, 정말로 구매할 만큼 마음에 드는지 확인할 수 있습니다. 대부분 프리뷰에는 경매사가 참석하기 때문에 작품에 대한 추가 정보를 얻을 수 있는 좋은 기회가 될 것입니다.

2. 경매 진행: 경매일에는 모든 작품이 추정가estimate와 함께 제시됩니다. 최저 입찰가$^{reserve\ price}$는 작품이 판매되지 않을 때 그 이하로는 팔릴 수 없도록 정해 놓은 가격으로, 판매자

와 합의하여 설정하고 기밀로 유지됩니다. 경매에 참여하려면 손을 들어서 입찰 의사를 표시한 후, 경매사에게 값을 올리겠다는 뜻을 나타냅니다. 경매사는 경매 가격의 수준에 따라서 높아지는 '호가 단위increment'를 준수해야 합니다.

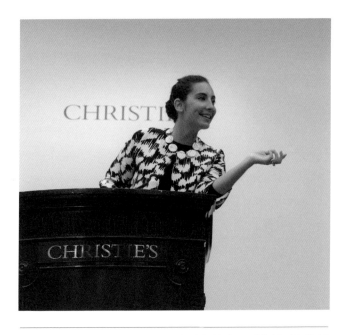

프랑스의 문화유산 보호 체계는 독특합니다. 박물관과 미술관은 공매에 나온 작품에 '선매권(droit de préemption)'이라는 권리를 갖고 있습니다. 박물관과 미술관은 시장 가격으로 소유권을 주장할 수 있으며, 최후의 최고가 입찰자를 대신할 수도 있습니다. 경매인이 해당 작품을 '낙찰'이라고 선언하면 박물관을 대표하는 사람이 경매장에 직접 나와서, 자리에서 일어나 선매권을 행사한다고 알려야 합니다.

예를 들어 2,000~3,000달러 사이에는 200달러, 10만~20만 달러 사이에는 1만 달러가 일반적입니다. 그러나 호가 단위의 변경은 경매를 진행하는 경매사의 재량으로, 때로는 경매사가 불규칙적인 단위의 금액을 제시하거나, 입찰자의 요청이 있을 때 받아주는 경우도 있습니다. 이런 모든 것은 쇼의 일부입니다. 다른 통화도 비슷한 비율로 정해집니다. 최고가를 미리 지정하여 서면으로 주문을 남기고 입찰하거나, 전화나 인터넷을 통해 원격으로 입찰할 수도 있습니다.

3. 낙찰: 더 이상 입찰이 없으면, 경매사는 경매봉hammer을 내리치며 '낙찰'이라고 말합니다. 경매는 소위 '낙찰가hammer price'로 확정되며, 여기에 낙찰 수수료$^{buyer's premium}$가 추가됩니다. 경매 회사마다 다르지만 보통 2주 내외의 금액 지불 기간이 있으므로 주의해야 합니다. 경매 회사가 지정한 기간을 넘기면 위약금과 추가 비용을 지불해야 할 수 있고, 소송에 걸릴 수도 있습니다.

경매를 처음으로 주관한 인물은 로마의 집정관 루키우스 묨미우스Lucius Mummius로서, 그는 기원전 146년에 그리스에서 훔쳐 온 보물을 분배하기 위해서 경매를 열었다고 합니다. 이러한 유형의 거래는 세월이 흐르면서 늘어났습니다. 프랑스에서 '경매사commissaire-priseur'라는 용어는 18세기 초에 등장합니다. 프랑스 등의 해외에서 경매사가 되려면 미술사와 법학 학위를 소지해야 하고, 까다로운 자격시험을 통과한 다음 사법경매사전국협의회Chambre nationale des commissaires-priseurs judiciaires, CNCPJ 등 공인된 기관이 인정하는 조건에 따라 2년간 연수 교육을 거쳐야 합니다.

한국에서 경매사가 되기 위한 자격은 별도로 정해져 있지 않습니다. 그러나 대부분 경매 회사에서 전문 학위를 지니고 미술시장에 대한 이해도가 높은 사람들 중에서 카리스마와 순발력을 갖추고, 신뢰감을 주는 태도 등 경매사의 자질이 보이는 직원을 대상으로 전문적 트레이닝 및 연수를 받게 하여 양성되는 경우가 많습니다.

파니와 올리비아의 한마디

경매로 미술 작품을 구입하고 싶다면 찬찬히 판매 카탈로그를 살펴본 후 직접 가서 경매 물품을 살펴보고 상태를 확인하는 게 좋습니다. 직접 가지 못한다면 추가 사진과 컨디션 리포트 condition report를 요청하세요. 정말로 마음이 끌리면서도 적당한 최저 입찰가의 작품들을 결정한 다음, 예산의 한도를 정하세요. 무엇보다 '낙찰 수수료'를 잊으면 안 되는데, 금액은 경매 회사에 따라 다르지만 보통 낙찰가의 15~30퍼센트에 이릅니다. 한국의 경우는 18~20퍼센트 정도인데, 경매 회사에서도 계속 내규를 변경하기 때문에 비딩 때마다 체크하는 것이 좋습니다. 낙찰 수수료가 최종 낙찰가에 더해지므로 실제 지불 액수는 예상보다 커진다는 점을 염두에 둬야 합니다.

갤러리는
무슨 일을 할까요?

현대미술은 예술가와 동시대를 살면서 직접적으로 교류하고 창작 과정의 가장 가까이에 있다는 점에서 더욱 특별합니다.

1. 계약: 갤러리와 그 갤러리가 대표하는 예술가 사이에는 진정한 신뢰가 존재하지만, 그러한 관계를 더 확고하게 하기 위해서 양측은 계약을 맺습니다. 예외적인 경우가 아니면 예술가는 자신의 작품을 갤러리에 위탁하지만, 갤러리는 결코 그 작품의 소유주가 아닙니다. 갤러리는 작품 판매가 이루어지면 보통 40~50퍼센트의 수수료를 받습니다. 많은 액수라고 생각할 수 있지만, 그 비용은 갤러리를 운영하는 데 필요한 장소 임대료, 마케팅, 보험, 인건비, 웹사이트 운영비 등에 사용합니다.

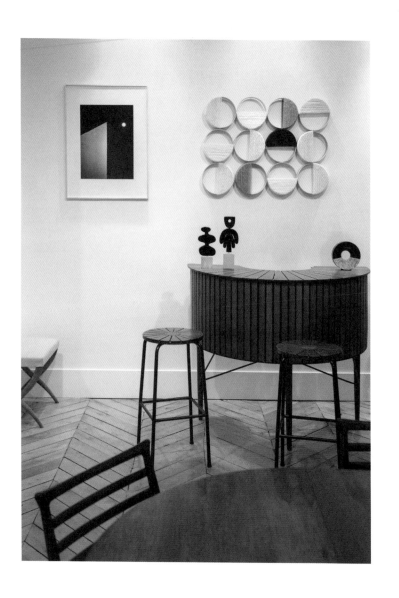

58

2. 홍보: 갤러리는 찾아오는 모든 방문객에게 갤러리가 대표하는 예술가에 대한 열정을 전하며, 그 예술가의 작품을 적극적으로 홍보합니다. 그렇기 때문에 갤러리는 작품을 전시 공간에서 돋보이도록 적절하게 배치하고, 아름다운 시각 자료(사진과 동영상)를 활용합니다. 또한 명료하고 목적이 분명한 홍보 문구(뉴스레터, 구매 절차를 설명하는 글, SNS 등)를 전하는 일 등을 합니다.

3. 판매: 갤러리는 미술품 거래의 상업적인 측면을 관리합니다. 또 시장 조사, 홍보 및 마케팅, 판매 계약, 행정 업무(송장 작성, 작품 포장, 운송, 애프터서비스)도 담당하고 있습니다.

미술사 스케치

프랑스에서 최초의 갤러리는 19세기 후반기에 등장했습니다. 그때까지 작품은 상류층의 살롱에서만 전시되었기 때문에 잠재적인 구매자의 수가 한정되어 있었습니다.

대부분의 갤러리는 작가와의 계약사항에 맞춰 예술가에게 직접 돈을 지불합니다. 그리고 갤러리가 판매한 작품 명세서와 계좌이체 증명서를 예술가에게 정기적으로 보내어 투명하게 처리합니다.

파니와 올리비아의 한마디

갤러리 운영자로서 우리가 하는 일에는 예술가의 창작 과정에 동행하는 일도 포함됩니다. 예를 들면, 우리는 적절한 작품 가격을 함께 정하는 등 예술가가 낯설어하는 상업적인 문제를 보조합니다. 또 가끔은 전문가이자 미술애호가로서 가지고 있는 확신과 컬렉터들이 보내 주는 소중한 의견을 바탕으로 예술가가 품은 작품에 대한 고민을(어떤 기법을 심화할지, 어떤 시리즈를 더 진행할지의 여부 등)을 함께합니다.

또 어떤 곳에서
미술품을 판매하나요?

갤러리와 경매 회사 외에도 다양한 곳에서 미술품을 살펴
보고 구매할 수 있습니다.

1. 대형 아트페어: 가격이 대체로 비싸지만, 구매하지 않
더라도 잘 배치된 공간에서 작품 보는 안목을 기르는 기회
가 될 수 있습니다. 뉴욕의 아모리 쇼, 프리즈 런던, 파리의
FIAC 쇼, 스위스의 아트 바젤 등 전 세계에서 열리는 이러
한 아트페어는 방문할 만한 가치가 충분합니다. 한국에서
도 2002년 이후 매년 한국국제아트페어인 KIAF가 열리고,
2022년부터 프리즈 서울도 개최되고 있습니다.

2. 인터넷: 갤러리의 온라인 구매 사이트, 온라인 경매 등
미술품 구매 창구를 선택하는 폭이 넓어서 당황스러울 수
있습니다. 온라인 구매는 작품을 직접 보러 갈 수 없거나 이

동하고 싶지 않은 사람에게 알맞은 검색 및 구매 방법입니다. 작품에 대하여 더 알고 싶으면 사진이나 추가 정보, 동영상, 심지어는 화상 회의를 통해 작품을 소개해 달라고 요청할 수도 있습니다. 미술품의 온라인 구매도 인터넷에서 이루어지는 다른 전자상거래와 마찬가지로 구입할 때 주의를 요합니다.

3. 작가: 작가가 작업실을 개방하는 날에 직접 찾아갈 수 있습니다. 작가와 만나는 것은 특별한 순간으로 새로운 재능을 발견하는 기회가 될 것입니다. 하지만 작가에게 자신을 대리하는 갤러리가 있다면, 그 갤러리가 제시하는 가격으로 작품을 판매할 것입니다. 그리고 그런 작가의 대부분은 자기 작품의 판매를 담당하는 갤러리를 찾아가라고 말할 것입니다. 게다가 작가와 직접 거래하면 전문가의 감정과 서비스 혜택을 보지 못할 수도 있습니다.

더 자세히 알아보기

월로앤그로브와 같은 일부 신진 갤러리는 전통적인 갤러리 모델을 재창조하여 방문객의 필요와 욕구에 맞춘 경험을 제공하고 있습니다. 개별 예약을 선택해 깊이 있는 상담을

62

63

하거나, 갤러리 내부를 자유롭게 돌아다니며 감상하거나, 웹사이트에서 작품을 검색하여 구매할 수도 있고, 갤러리의 파트너가 제공하는 특별한 장소에서 작품을 발견할 수도 있습니다.

파니와 올리비아의 한마디

갤러리에 작품을 배치하려는 장소의 사진을 바탕으로
여러분의 집 안에 작품을 가상으로 배치해 달라고 요청하세요.
작품을 구매자의 취향과 공간 분위기에 맞게 소개하는
갤러리나 웹사이트를 찾아보면 집 안의 모습과 작품이
잘 어울릴지, 실제 공간에서 작품이 차지하는 크기와 느낌을
미리 가늠해 볼 수 있습니다.

예술가와 갤러리스트, 컬렉터는 어떤 관계일까요?

　　미술 작품이 존재하려면 작가가 있어야 합니다. 작가는 갤러리스트에서 이어져 최종적으로 컬렉터로 연결되는 관계에서 가장 첫 번째 플레이어입니다. 모든 플레이어들이 이익을 얻는 선순환의 삼각형이라고 할 수 있습니다.

　1. 작가: 작가가 없으면 미술 작품도, 미술시장도 없습니다. 작가라는 직업은 예술적 생산이라는 목표를 달성하기 위해 오랜 창작 과정을 수반합니다. 연구, 실험, 아이디어 탐색, 끊임없는 재창조와 자기 질문이 필요합니다. 이와 같은 일을 작가는 풀타임으로 해야 합니다.

2. 갤러리: 갤러리의 역할은 예술가의 재능을 알아보는 것입니다. 그리고 그 예술가가 작업한 미술 작품의 상업적인 가치를 평가하고, 그 작품이 돋보이도록 홍보하는 것입니다. 또한 갤러리는 경험이 많은 컬렉터든 아니든 간에 컬렉터에게 조언하고 컬렉터가 최선의 선택을 할 수 있도록 돕는 일을 합니다. 이러한 점에서 갤러리는 작가와 컬렉터라는 서로 다른 두 세계의 거리를 좁히는 다리가 됩니다.

3. 컬렉터: 미술 작품의 가치는 구매가 이루어지기 전까지 확정되지 않습니다. 다시 말하면 구매자가 작품의 상업적인 가치를 결정합니다. 컬렉터는 미술 작품을 구입함으로써, 매일 작품의 새로운 면을 발견하고 사랑에 빠지는 기쁨을 느낍니다. 또 컬렉터는 예술가의 창작 활동을 간접적으로 지원하는 후원자의 역할을 하기도 합니다.

더 자세히 알아보기

작가와 그 작가를 대표하는 갤러리는 상업적 측면만을 협력하는 관계가 아닙니다. 오히려 비즈니스 관계를 넘어서서 인간적인 모험을 함께하는 관계입니다. 예술가가 갤러리에 작품을 맡기는 것은 자기 영혼의 일부를 맡긴다고 할 정도로

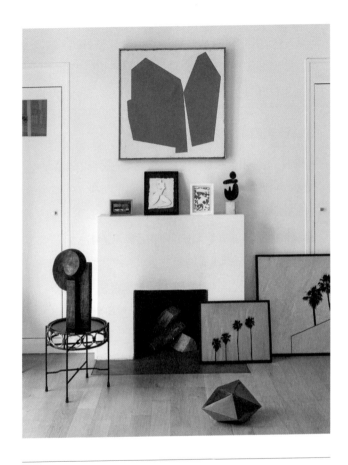

갤러리에서는 한 번에 한 명의 작가만 전시하는 경우도 있지만, 윌로앤그로브와 같은 신진 갤러리에서는 그룹 전시를 선호하기도 합니다. 그룹 전시는 여러 작가에게 동시에 전시할 수 있는 기회를 제공하고 방문객에게 다양한 선택권을 제공합니다. 그룹 전시를 하면 구매자에게 여러 작품이 모여서 이루는 효과와 균형 잡힌 조합이 빚어내는 무한한 배열을 시각화할 수 있다는 장점이 있습니다.

매우 큰 의미가 담겨 있습니다. 그러므로 갤러리는 작가의
작업을 널리 알리고 그 여정을 함께하는 책임을 집니다.

파니와 올리비아의 한마디

갤러리가 하는 가장 중요한 일은 모두에게 공정한 가격을
책정하는 것입니다. 예술가는 자신의 몫에 만족해야 안정감을
가지고 예술 창작에 매진할 수 있습니다.
갤러리의 운영과 홍보에 드는 많은 비용을 지불하는
갤러리스트는 비즈니스의 지속 가능성을 보장받아야 합니다.
한편 컬렉터는 자신의 예산에 맞춰 좋은 작품을 구매할 수
있어야 합니다. 물론 투자한 금액 대비 작품의 품질도
보장되어야 합니다.

갤러리는
예술가를
어떻게
선택할까요?

어떤 그림에 끌리는 이유를 설명하려고 노력해 본 적이 있나요? 생각보다 그렇게 쉬운 일이 아닙니다. 갤러리스트도 마찬가지입니다. 경험 많은 눈으로 작품의 진정한 예술적 가치를 알아볼 수는 있겠지만, 언어로 표현하는 것이 쉽지는 않습니다. 그리고 선택의 결과는 언제나 상당히 주관적입니다.

1. **끌림**: 우리가 첫눈에 사랑에 빠지는 이유를 설명하기란 굉장히 힘든 일입니다. 가끔은 어떤 작품을 보자마자 통한다는 느낌을 받을 때, 그 작품이 우리에게 "말을 건넨다"라고 합니다. 그 느낌은 확실히 믿을 만한 기준이 됩니다. 더

69

예술가는 갤러리의 큐레이션 방향에 적합해야 하지만, 또한 갤러리가 대표하는 다른 예술가들과도 차별화되어야 합니다. 예술가들은 각자의 개성과 독창성으로 서로를 보완하며, 작품이 어떤 식으로든 서로의 가치를 떨어뜨리지 않아야 합니다. 갤러리스트는 이러한 균형을 유지하는 데 주의를 기울여야 합니다.

나아가 작가와도 그런 식으로 느낌이 통한다면, 갤러리스트는 앞으로 그 작가와 더욱 긴밀하고 풍성한 협력 관계를 맺을 것입니다.

2. 안목: 처음 느낀 감정이 일단 가라앉으면 갤러리스트는 작품을 냉철하게 관찰하여 그 가치를 판단합니다. 그때 예술가의 기교를 살펴보고, 기법이 무르익었는지, 재료의 품질이 좋은지, 앞으로도 기대되는 창의력이 있는지, 작가가 작품을 꾸준하게 충분히 제작할 수 있는지 등 한마디로 그 작가의 작품을 장기적으로 판매할 수 있을지 가늠해 봅니다.

3. 가격: 갤러리스트는 자신의 고객들을 잘 알고 있습니다. 따라서 고객에게 적합한 가격대의 작품과 작가를 찾습니다.

더 자세히 알아보기

갤러리스트와 예술가는 조화롭고 투명한 관계를 유지하는 것이 좋습니다. 갤러리스트는 예술가의 작품을 더욱 적극적으로 홍보·판매할 것이고, 예술가는 이러한 열정과 헌신에 자극받아 더욱 창의적이고 예술적 열정으로 작품에 매진할 것입니다.

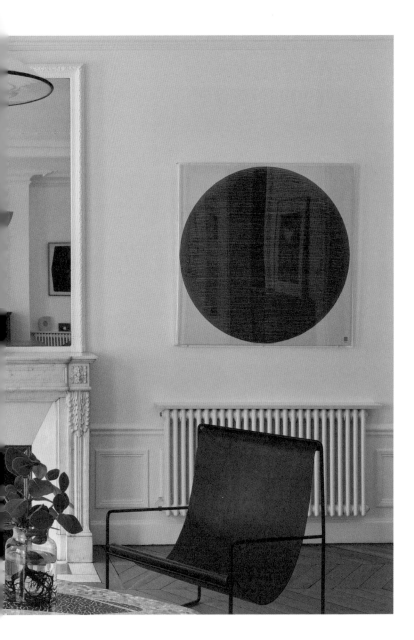

예술가는 작품을
어떻게 판매할까요?

몇 달 또는 몇 년에 걸쳐 예술적 기법을 갈고닦은 작가라고 생각해 봅시다. 자신의 작품에 독특한 개성이 있다는 것을 깨닫고 주변 사람들에게 자주 칭찬을 받기도 합니다. 어쩌면 당신 안에 위대한 예술가가 잠들어 있는지도 모릅니다. 그렇다면 당신의 작품을 가장 잘 받아들이는 관객은 어디에서 찾을 수 있을까요?

1. 갤러리: 전문가의 안목은 매우 중요합니다. 당신의 작품 세계와 비슷한 작가들의 작품을 전시하는 갤러리를 찾아서 목록을 작성해 보세요. 그런 다음 가장 멋진 작품들을 찍은 사진을 모아 포트폴리오를 준비하고, 갤러리에 보냅니다. 갤러리스트가 그 작품들에 관심이 있다면 당신에게 연락할 것입니다.

2. 인터넷: 온라인 판매 사이트와 SNS는 미술 작품의 판매 방식을 완전히 바꾸어 놓았습니다. 이제 인스타그램은 자신의 작품을 알리는 가장 좋은 방법이 되었습니다. 그러나 인스타그램은 지속적으로 업데이트해야 하며 계속해서 새로운 작품을 보여줘야 하므로, 예술적 결과물이 상당히 쌓여 있어야 합니다. 따라서 작품이 어느 정도 모였을 때 계정을 만드는 것이 좋습니다. 또 자신의 이름으로 판매 사이트를 만들거나 전문 온라인 플랫폼을 통해 판매할 수도 있습니다.

더 자세히 알아보기

어떤 만남은 커리어의 전체 궤도를 바꾸기도 합니다. 예술가와 갤러리의 첫 만남도 인생을 뒤흔드는 큰 사건이 될 수 있습니다. 예로부터 언제나 위대한 예술가들 뒤에는 위대한 아트딜러가 있었습니다. 생전에 가난과 고독으로 힘겨운 삶을 살았던 빈센트 반 고흐에게는 계속 그림을 그릴 수 있게 후원했던 동생이자 아트 딜러 테오가 있었고, 입체파 미술의 두 거장 파블로 피카소와 조르주 브라크에게는 뛰어난 안목을 가진 아트 딜러 다니엘 앙리 칸바일러가 있었습니다.

파니와 올리비아의 한마디

만약 당신이 예술가로서 주목받고자 한다면,
다른 작가를 베끼는 일은 전혀 효과가 없습니다.
정말 주목받고 싶다면 독창성이 있어야 합니다.
무엇보다도 타인에게 비판적인 이야기를 듣더라도
불쾌해하지 마세요. 오히려 당신이 자랑스러워하는 작품이
어째서 전문가에게 좋은 평가를 받지 못하는지 이해하려고
노력해 보세요. 갤러리는 갤러리스트 개인의 취향이 아닌,
고객의 선호도에 따라 예술가를 선택합니다.
갤러리도 운영하기 위해 수지 타산을 맞춰야 한다는 점을
잊지 말아야 합니다.

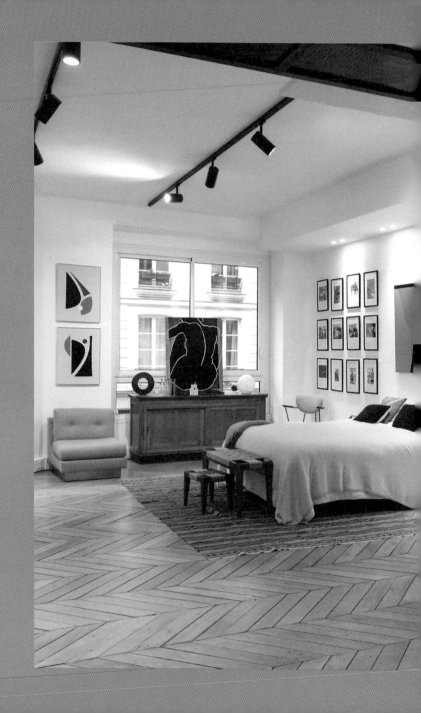

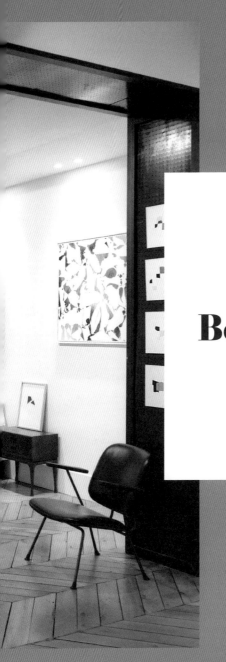

Be Bold

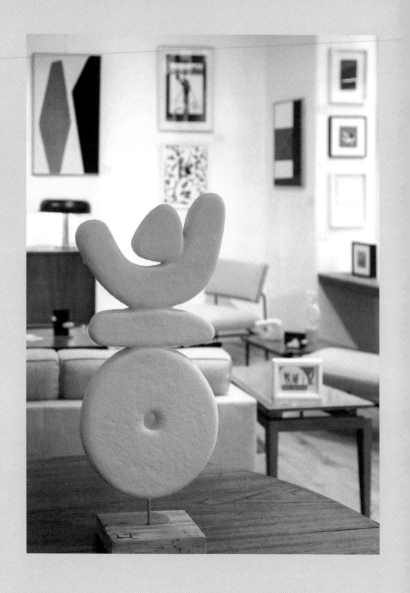

Be Bold

Be Bold

용감하게
도전해 보세요!

스니커즈 여러 켤레를 살 수 있는 가격이면, 오래도록 소장할 수 있고 우리 일상에 활기를 불어넣어 줄 유니크한 미술 작품이나 오브제를 구입할 수 있답니다. 아직 자신의 삶에 예술을 들이지 않았다면, 지금 바로 컬렉팅을 시작해야 하는 이유를 확인해 보세요!

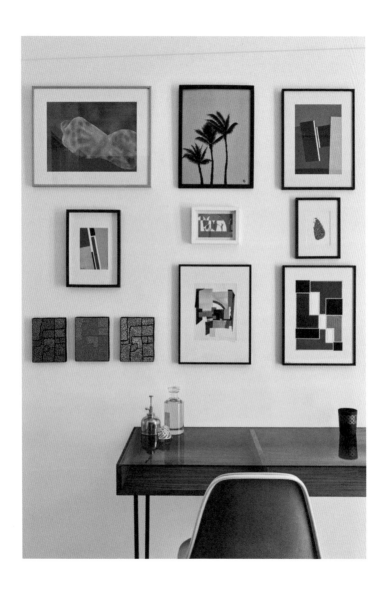

Be Bold

아트 컬렉팅, 시작해 보실래요?

✳

텅 비어 있는 하얀 벽이 지루한가요? 수천 장씩 인쇄되어 팔린 포스터의 가장자리가 누렇게 변색된 것을 더는 참을 수 없나요? 친구들이 최근에 구매한 미술품을 기쁜 얼굴로 자랑하는 모습이 부러웠던 적이 있나요? 미술품 판매 사이트를 방문하기 시작했나요? 그렇다면 이제 여러분은 컬렉팅을 시작할 준비가 된 것입니다.

1. 실내 인테리어로 자신만의 개성을 마음껏 표현할 수 있으니 이 기회를 놓치지 마세요. 예술을 통해 나의 공간을 이 세상에 하나뿐인, 완벽하게 나 자신을 반영하는 공간으로 바꿀 수 있습니다.

83

2. 지난 수십 년 동안 대중 시장의 소비 열풍이 거세게 불었습니다. 이제는 많은 사람들이 자연스레 자신의 경험이나 이야기와 연결되거나 고유한 역사가 있는, 즉 의미가 있는 물건을 구매하려는 경향을 보입니다. 미술품은 이런 최근 경향에 딱 맞는 대상입니다. 평생 간직할 수 있으면서도 시대를 초월한 작품의 매력에 사로잡힐 것입니다.

3. 미술품을 구매하는 것은 예술가의 작업을 간접적으로 후원하는 일이기도 합니다. 예술가는 자신의 수입을 바탕으로 계속해서 더욱 훌륭한 작품을 창작할 수 있습니다. 때때로 이러한 이유는 컬렉터나 후원자가 되도록 자극하는 추가적인 동기가 되기도 합니다.

초보 컬렉터를 위한 조언

결혼식이나 생일, 기타 다른 큰 행사 때 여러 사람이 함께 돈을 모아 선물하는 경우가 종종 있습니다. 의미와 가치가 있는 선물을 찾기 위해 고민을 많이 하게 됩니다. 이럴 때 멋진 미술 작품을 선물하면 어떨까요? 선물을 받는 사람이나 주는 사람 모두에게 기억에 남는 독특한 선물이 될 것입니다.

파니와 올리비아의 한마디

더 이상 단조롭고 획일적인 인테리어는 없습니다!
집이라는 공간은 우리가 점점 더 많은 시간을 보내는
안식처가 되었습니다. 따라서 집 안을 기분 좋고
편안한 공간으로 만들고 싶은 욕구는 당연합니다.
일반적으로 가구나 장식품으로 공간을 꾸미려고 생각합니다.
그러나 미술품을 생활공간에 들여놓음으로써 공간에
영혼을 불어넣을 수 있을 것입니다.

컬렉팅을 시작할 때
가장 흔히 겪는 어려움은
무엇일까요?

많은 사람들이 미술이라는 분야를 부유하거나 여유로운 사람들만 접근할 수 있다고 생각합니다. 하지만 몇 가지 선입견들을 버리면 새로운 세계를 만날 수 있습니다.

1. "나는 미술을 전혀 몰라."

교향곡에 감동을 받기 위해서 모차르트가 될 필요는 전혀 없습니다. 우리 모두는 자신만의 예술적 감수성을 가지고 있으며, 이러한 감정을 귀 기울여 듣고 포용하는 방법을 배우기만 하면 됩니다. 자신의 직관을 믿어 보세요. 태어날 때부터 미술 애호가인 사람은 없습니다.

2. "보나 마나 너무 비쌀 거야."

작품의 가격은 대부분 요청해야만 알 수 있는 경우가 많기 때문에, 금액이 부풀려졌거나 '컬렉터에 따라서' 다르게

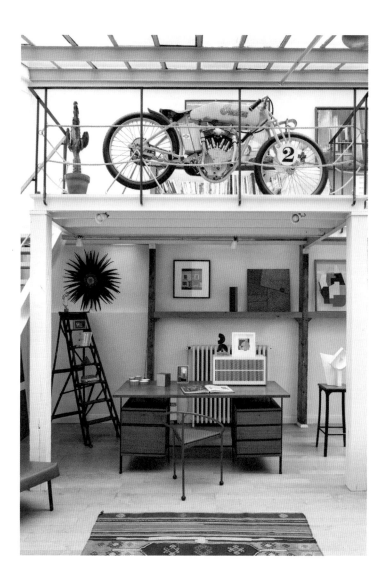

87

정해질 것이라는 걱정이 앞설 수 있습니다. 게다가 박물관이나 옥션, 대형 아트페어를 통해 미디어로 유명세를 탄 미술품은 보통 고가로 알려져서 이러한 잘못된 인식을 더욱 심화시킵니다. 모든 것은 상대적이고 때로는 비싼 작품들도 있지만, 대다수의 작가들은 합리적인 가격의 작품을 제작합니다.

3. "어디서부터 시작해야 할지 모르겠어."

판매되는 미술 작품들이 너무 많고 오프라인 및 온라인 판매 플랫폼이 다양하기 때문에 혼란스러울 수 있습니다. 입소문은 작품의 질을 가늠하는 가장 좋은 척도가 되기도 합니다. 하지만 무엇보다 중요한 것은 인내심을 가지고 시간을 투자하는 것입니다. 그리고 끊임없이 호기심을 가져야 합니다. 특별한 작품을 만나는 일이 항상 생기는 것은 아니지만, 결코 포기해서는 안 됩니다.

초보 컬렉터를 위한 조언

다양한 미술 전시회에 가보세요. 반드시 작품을 구입하려는 목적이 아니더라도 여러 시대의 서로 다른 사조의 작품들을 감상하면서, 가격이나 유행에 구애받지 않고 자신의

예술적 취향을 찾아내면 취향과 안목을 차츰 세련되게 다듬을 수 있을 것입니다.

파니와 올리비아의 한마디

우리도 항상 미술 전문가였던 것은 아닙니다
꽤 오랫동안 미술이라는 환경에 '흠뻑 빠져서' 컬렉터들보다
먼저 안목을 기르는 훈련을 시작했을 뿐입니다.
우리도 가지고 있는 예산으로는 절대로 구입할 수 없는 작품과
사랑에 빠져 본 적이 있습니다. 그렇기 때문에 우리는 작품의
가격이 지나치게 높지 않은 작품을 선보이는 작가를 우선시하기
로 결정했습니다. 누구나 엄청난 금액을 지불하지 않고도
자신의 예술적 욕구를 만족시킬 수 있도록 하기 위해서입니다.
자신의 예산에 맞는 갤러리를 찾아보세요!

무엇을 좋아하는지 전혀 모르는 상태로 갤러리에 들어선다 하더라도, 갤러리스트는 여러분이 가진 취향의 단서를 파악하여 기꺼이 올바른 방향으로 안내할 것입니다.

미술품을 구입하기 전에 어떤 질문을 던져 볼까요?

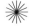

미술 작품을 구입하는 것은 누구에게나 중요하고 용감한 결정입니다. 왜냐하면 상당한 예산을 들여야 하고, 한 번 선택하면 그 영향이 오래 가는 장기적인 선택이기 때문입니다. 충동적으로 구입하고 후회하기보다는, 잠깐 멈춰 숙고하는 것이 좋습니다.

1. 예산 정하기: 최대 예산을 미리 정해 두세요. 이는 미술 작품을 구입하기 전에 계획을 구체화하고 구매 가능한 범위를 정하기 위해서입니다. 최대 예산을 정해 두면 마음에 드는 작품을 만났을 때 불필요하게 좌절감을 느끼거나 후회하는 일을 피할 수 있습니다.

2. 전시 장소 파악하기: 작품을 전시할 장소를 정하고 치수를 재세요. 천장이 높고 가구가 많지 않은 넓은 공간에서는 그렇지 않은 일반 크기의 거실에서보다 그림이 더 작아 보일 것입니다. 나중에 실망하지 않도록 갤러리에서 인테리어 사진으로 시뮬레이션을 준비하여 벽에 걸 작품의 비율을 파악할 수 있습니다.

3. 구입할 곳 선택하기: 작품을 구입할 갤러리나 웹사이트를 선택할 때 신중하게 선택하세요. 작품 목록의 다양성과 갤러리의 평판도 고려해야 하지만, 무엇보다도 갤러리스트에게 좋은 '느낌'을 받아야 합니다. 차분하고 만족스럽게 작품을 구입하기 위해서 갤러리스트에게 편안함과 신뢰감을 갖는 것은 굉장히 중요합니다.

초보 컬렉터를 위한 조언

작품을 구입할 준비를 마쳤다면, 선입견에 얽매이지 말고 마음을 열어 보세요. 미처 생각하지 못한 예술가를 만날 수도 있고, 새로운 기법이나 관점에 놀랄 수도 있습니다.

파니와 올리비아의 한마디

처음 작품을 구입할 때는 먼저 컬렉션의 중심이 될 작품을 선택하는 것부터 시작하세요. 그 작품이 시각적인 효과를 극대화할 수 있는 인테리어의 방향을 결정할 것입니다.

그러고 나면 작은 크기의 작품들로 인테리어를 보완할 수 있습니다. 처음에는 까다로울지 모르지만

여러 작품을 조합하여 다양하게 배치할 수 있을 것입니다.

신진 갤러리에서
시작해 보는 것은 어떨까요?

최근 프랑스에서는 새로운 개념의 갤러리가 등장하고 있습니다. 기존의 규범을 깨고 작품을 처음 구입하는 초보 컬렉터들을 더 잘 지원하는 방식입니다.

1. 이러한 갤러리들은 자신만의 개성 있는 예술적 테마에 따라 모든 형식과 기법, 예산에 알맞은 다양하고도 일관된 작품들을 제시합니다. 그리하여 컬렉터가 자신의 예산과 자신의 공간에 적당한 작품을 찾아낼 수 있도록 돕습니다.

2. 신진 갤러리들은 예술 작품을 전시하는 데 새로운 접근 방식을 취합니다. 예를 들어 윌로앤그로브에서는 갤러리 내부를 실제 집 안처럼 꾸미며 따뜻한 분위기를 연출하고 컬렉터가 보다 쉽게 배경을 상상할 수 있도록 합니다. 그리고 다

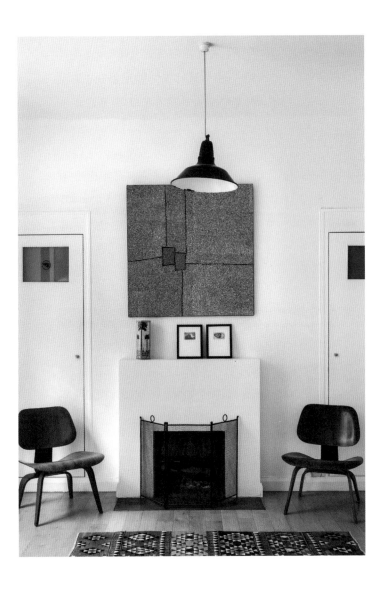

양한 예술가들의 작품을 함께 전시함으로써 컬렉터가 하나의 주된 색상이나 기법에 얽매이지 않고 여러 작품을 대담하게 병치해 볼 수 있도록 제안합니다.

3. 일부 갤러리들은 가격을 게시합니다. 투명성과 정보 접근성은 컬렉터가 안심하고 작품을 구입하는 데 중요합니다. 가격을 공개적으로 게시하면 작품을 구입하는 사람은 작품의 가격이 모두에게 동일하다는 것을 확신할 수 있습니다.

더 자세히 알아보기

갤러리스트는 작가와의 긴밀한 협업을 통해 신중하게 가격을 책정하며, 고정된 가격은 협상할 수 없습니다. 이렇게 고정가를 고수함으로써 작품의 가치뿐만 아니라 중요한 역할을 하는 갤러리스트의 일도 보호합니다.

파니와 올리비아의 한마디

갤러리스트들은 미술품을 구입하는 전반적인 경험이 즐거워야 하며, 그러한 경험은 갤러리의 문을 들어서는 순간부터 시작돼야 한다고 확신합니다. 많은 사람들이 아직 그러한 생각에 익숙하지 않습니다.

고객들을 따뜻하게 맞이하고, 고객의 삶 속에서 미술품과 함께하는 기쁨을 전하기 위하여 최선을 다하는 갤러리를 찾아보세요. 새로운 경험이 될 것입니다.

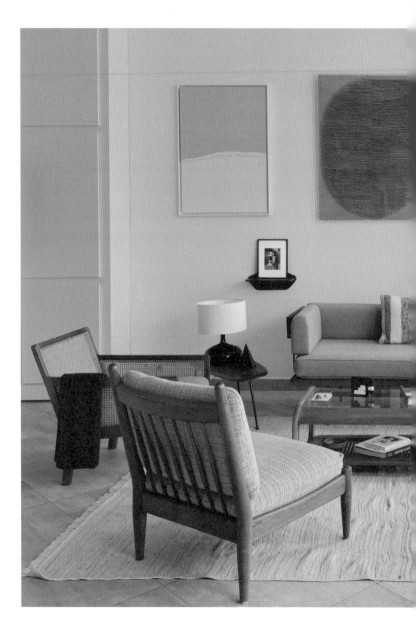

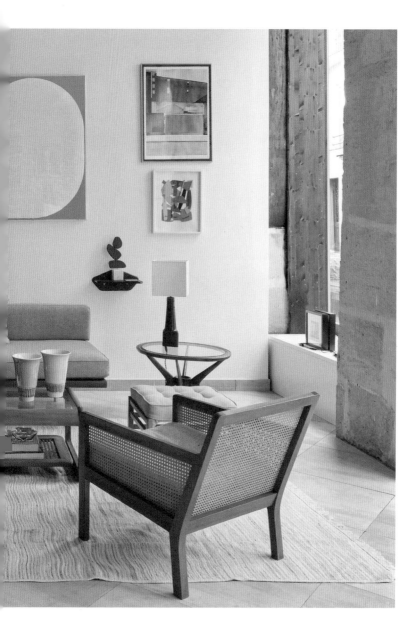

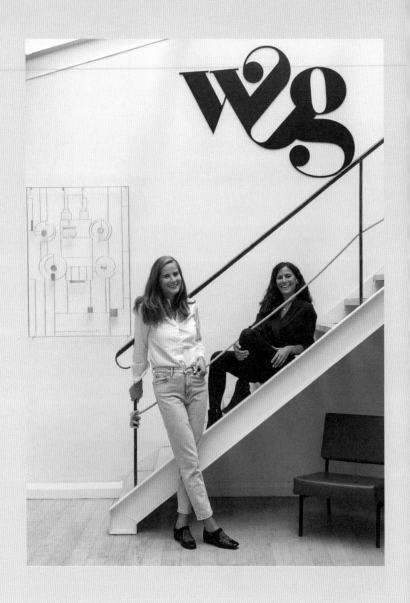

100

Be Bold

시작해 보기로
결심하셨군요!

구매 기준, 예산, 작품 구매 방법을 결정했으니, 여러분의 일상을 더욱 아름답게 만들어 줄 멋진 작품을 만날 준비가 되었습니다. 이제는 여러분의 취향에 부합하는 작품을 선택하는 일만 남았습니다. 어떻게 해야 할까요?

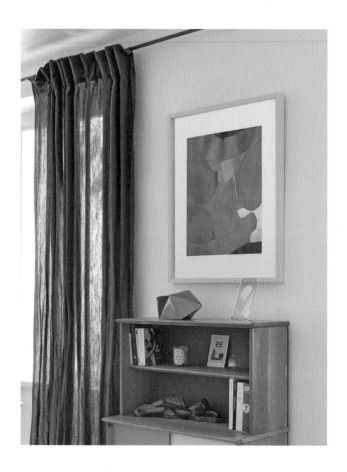

처음으로 미술 작품을 구매하는 순간은 언제나 멋지고 기억할 만한 순간입니다. 하지만 곧
두 번째 작품을 갖고 싶은 마음에 사로잡힐 거예요. 유혹에 넘어가 보세요. 그렇게 자신만
의 컬렉션이 탄생합니다!

많이 고민하지 말고 과감하게 선택하세요!

첫눈에 반하는 작품이 있습니다

　　미술 작품의 질을 판단하는 객관적인 기준이 존재할 수 있지만, 그 작품의 아름다움을 객관적으로 판단하기란 불가능합니다. 모든 것은 결국 취향의 문제입니다. 자신의 느낌과 취향에 자신감을 가지세요! 첫눈에 반하는 이유를 설명할 수 없습니다. 그것은 그저 느낌으로 알아채 작품의 매력에 빠져 구입하게 되는 것입니다.

　　1. 자신만의 컬렉션을 만들려면 내면의 소리를 잘 들어야 합니다. 투자 가능성이나 투기 등의 다른 동기는 그다음에 고려해야 할 사항입니다. 작품의 가격이 얼마든 자신이 좋아하는 것을 구매하면 후회가 없기 때문입니다. 반대로 작가나

작품에 대한 애정 없이 작품의 가치가 높아지기를 바라면서 구입하면, 투자가 실패했을 때 집에 걸고 싶지도 않은 작품을 떠안을 위험이 있습니다.

2. 미술 작품을 선택할 때 현재 인테리어와의 조화를 너무 중요하게 생각하지 마세요. 미술품은 때때로 바꾸기도 하는 가구나 장식품보다 훨씬 오래 집에 남아 있을 것입니다. 또한 살아가는 동안 이사를 하거나 인테리어 스타일을 완전히 바꿀 수 있지만, 미술품은 당신의 공간에서 가장 시대를 초월한 요소로 남을 것입니다.

초보 컬렉터를 위한 조언

이미 유명한 작가의 작품이라서 상당한 금액을 들여야 한다면, 작품을 구매하기 전에 작가의 작업과 작품의 가격, 그 작가를 대표하는 갤러리에 대해 미리 조사해 보는 것이 좋습니다.

파니와 올리비아의 한마디

초보 컬렉터나 경험 많은 컬렉터나 모두 갤러리에서는 항상 미술 작품의 질과 갤러리스트의 전문성이 보장되기를 원합니다. 일단 이러한 기준이 충족되면 갤러리를 방문한 컬렉터들은 전시된 작품들을 감상하면서 그저 자신의 느낌에 집중하면 됩니다. 훌륭한 갤러리스트는 컬렉터의 요구와 의도를 파악하기 위해 컬렉터가 원하는 장소의 인테리어 공간 사진을 바탕으로 대화를 나눕니다. 우리의 궁극적인 목표는 컬렉터가 운명의 작품을 만날 수 있도록 하는 것입니다.

망설여진다면
어떻게 할까요?

한눈에 반해서 작품을 구입하는 것은 의심의 여지 없이 이상적인 일입니다. 이 작품이 바로 내가 원하는 것임을 알기 때문에 이것저것 따질 필요가 없는 것입니다. 하지만 항상 그렇게 간단하지는 않습니다.

1. 어떤 사람은 몇 분 만에 작품 구입을 결정하기도 하고, 또 어떤 사람은 며칠이 걸려서야 최종 결정을 내리기도 합니다. 그러니 마음에 드는 그림을 품에 안고 갤러리를 떠나지 못했다고 자책할 필요는 없습니다.

2. 온전히 자기 자신을 위해서 미술 작품을 구입하는 경우도 있지만, 다른 가족 구성원과 함께 사용하는 공간에 걸 작품을 고르는 경우도 많습니다. 선택한 작품이 다른 가족들의 마음에 드는 것도 중요합니다. 그럴 때는 자신의 결정

을 무작정 밀어붙이기보다는 결정하기 전에 다른 가족들의 의견을 충분히 수렴하여 결정을 조율하는 편이 좋습니다.

3. 구입하려는 작품을 '실제로' 보는 것이 좋고, 그럼에도 망설여진다면 여러 번 보는 것이 좋습니다. 그렇게 여러 번 갤러리를 방문하면 처음에 미처 발견하지 못했던 다른 작품들도 살펴볼 수 있습니다. 그런데도 그 작품을 구입하는 것이 여전히 망설여진다면, 그냥 잊어버리는 것도 좋은 결정입니다. 그저 그 작품이 자신에게 맞지 않았을 수도 있습니다.

초보 컬렉터를 위한 조언

작품에 대한 당신의 첫 느낌을 무시하지 마세요. 보통 그것이 가장 진실한 경우가 많습니다. 하지만 한편으로 시간을 들여서 충분히 검토하고 깊이 생각해 보세요. 때로는 벼락을 맞은 것 같은 처음 느낌이 지속될 수 있지만, 그런 느낌이 금방 사라질 수도 있습니다.

108

파니와 올리비아의 한마디

마음에 쏙 든 작품을 다시 보기 전에 잠시 시간을 두고
여유를 가져 보세요. 그렇게 하면 당신이 그 작품을 다시 봤을 때
똑같은 기쁨을 느끼는지 확인할 수 있을 것입니다.
만약 그런 느낌이 들지 않는다면 갤러리스트에게
당신이 망설이고 있다고 알려 주세요.
전문가는 보통 계약을 바로 앞에 두고 망설이는 당신에게
작품을 다른 사람에게 빼앗기지 않도록 며칠 말미를
더 주겠다고 제안할 것입니다.
그때 다시 생각할 시간을 가지는 것도 좋은 방법입니다.

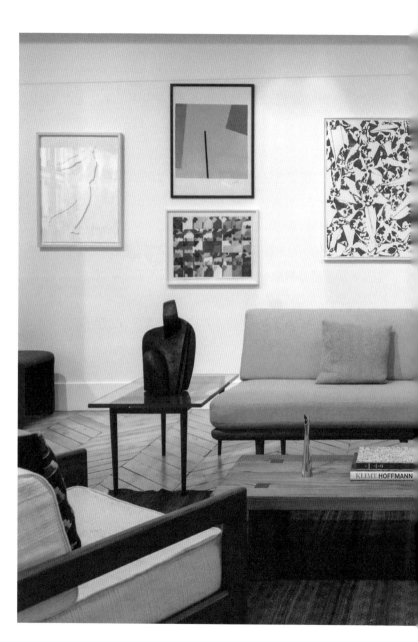

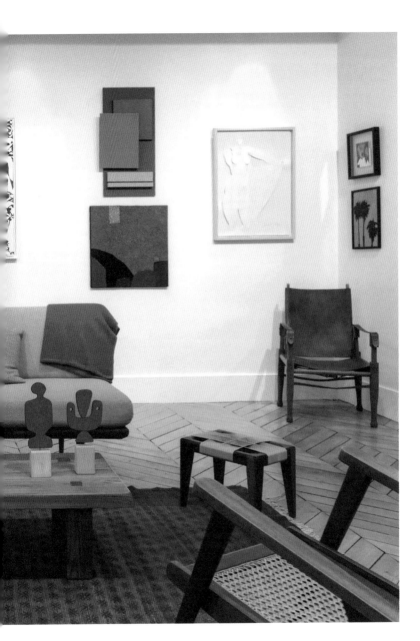

구입한 작품이
마음에 들지 않는다면
어떻게 할까요?

집으로 돌아와 정신없이 포장을 풀고 나서 자신이 구입한 작품을 조심스럽게 꺼내는 순간, 실수를 깨닫는 경우가 있습니다. 작품의 메인 색상이 인테리어와 전혀 어울리지 않는다거나, 그림이 예상했던 것보다 커서 걸기로 정한 벽에 걸 수가 없다는 사실을 깨날을 때입니다.

미술품 구매에 위험이 없는 것은 아닙니다. 물론 결정을 내리기 전에 항상 시간을 충분히 두고 신중하게 생각하는 것이 좋지만, 실수한 것 같다고 해서 절망하지 마세요. 우리에겐 실수할 권리도 있답니다!

1. 우선 판매 국가의 법률을 확인합니다. 한국의 경우 소비자보호법에 따르면, 온라인으로 구매했을 때 일반적으로 상품 수령 후 보통 7일 이내에 거래를 취소할 수 있습니다. 그러나 온라인 경매의 경우는 거래가 취소되지 않으니 주의해

야 합니다. 경매 낙찰 후 작품을 구입하는 것은 구매자와 판매자 사이의 약속이자 경매사의 신용이 걸려 있기 때문에, 낙찰을 철회하면 해당 경매사의 블랙리스트에 올라 다시는 경매에 참여하기 어려울 수도 있습니다.

2. 구매한 작품은 전혀 훼손되지 않은 상태로 원래의 포장에 그대로 담아서 반환해야 합니다. 반품 비용은 구매자가 지불합니다. 한국의 경우는 각 갤러리에 따라 규정이 다를 수도 있으니 반드시 확인하는 것이 좋습니다. 판매자는 작품을 수령하면 상태를 확인한 후 구매자에게 환불합니다.

3. 직접 갤러리에 방문해서 구매한 경우에 법적인 의무는 없지만, 합리적인 기간 내에 연락한다면 갤러리스트가 재량에 따라 환불이나 교환을 해줄 수도 있습니다.

초보 컬렉터를 위한 조언

아트페어는 특수한 경우로, 법적으로 소비자가 구매를 취소할 권리가 전혀 없습니다. 아트페어에서 작품을 구입할 때는 이 점에 주의하세요.

114

파니와 올리비아의 한마디

소장하고 있던 작품에 싫증이 나는 경우도 있습니다.
걱정하지 마세요. 그 작품이 2차 시장에서 이미 가치를
인정받은 예술가의 작품이라면 다시 팔 수 있습니다.
해당 작가의 작품 가격 변동을 잘 살펴보며 경매에서
판매하기에 유리한 시기를 기다리세요.
작품을 판매한 갤러리나 해당 작가를 대표하는
다른 갤러리에 연락하여 판매에 대해 문의할 수도 있습니다.

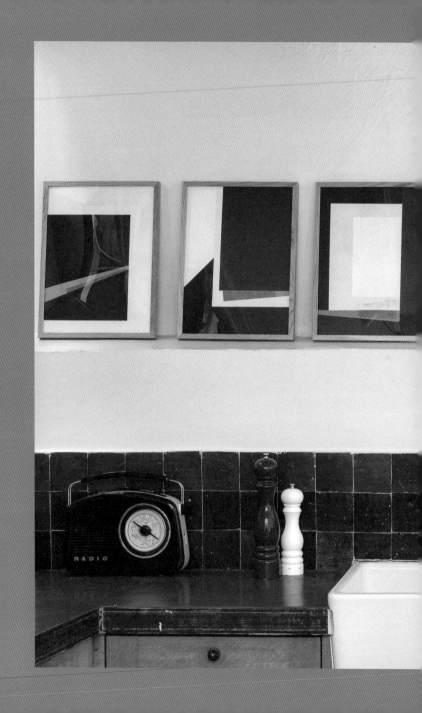

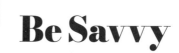

Be Savvy

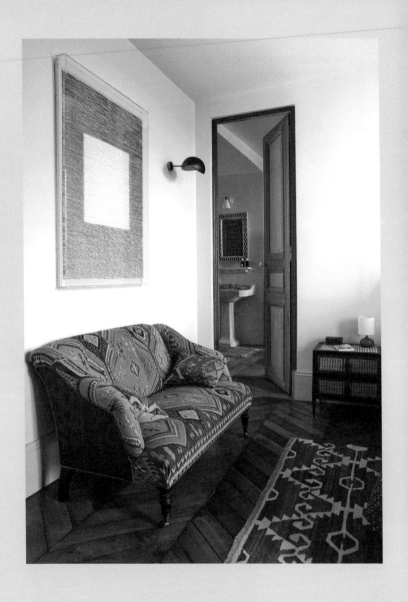

118

Be Savvy

똑똑한
컬렉터가 되는 법

두 번째 미술 작품을 구입하셨군요. 축하합니다. 당신은 공식적으로 컬렉터가 되었습니다! 이제 집 안 곳곳이 보물로 가득 채워질 거예요. 컬렉팅을 멈추기 어려울지도 모릅니다. 이제는 잘 정리하기 위한 노하우를 배워야 할 때입니다. 이번 장에서는 컬렉션을 효과적으로 관리하는 방법을 소개합니다.

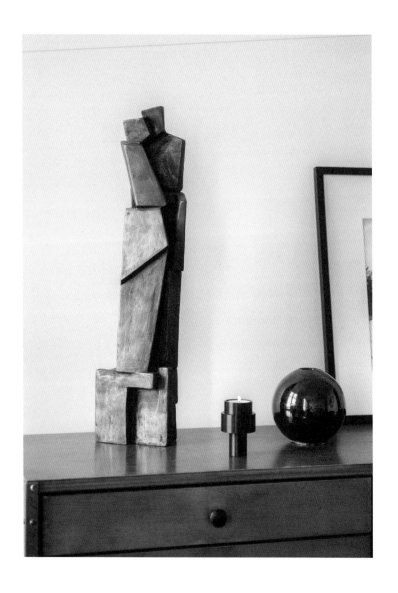

Be Savvy

진품인지
어떻게
확인할까요?

**꼭 확인해야 할
절차가 있어요**

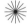

미술품을 직접 구입했든 유산으로 물려받았든, 진품 여부를 반드시 확인해야 합니다. 여기에서 미술 작품의 진위를 확인하는 몇 가지 방법을 소개합니다.

1. 카탈로그 레조네(Catalogue raisonné): 이미 인정받은 예술가의 모든 작품 목록과 소장 및 전시 이력 등을 담고 있습니다. 미술시장에서 권위 있는 기록으로 간주되며 작품 거래 담당자 모두에게 없어서는 안 될 자료입니다. 목록에 표시된 작품을 확인하기 위해 진품 증명서가 따로 필요하지 않습니다. 이러한 카탈로그 레조네는 새로 발견된 작품을 포함해 해당 예술가의 작품을 누락하지 않으려고 정기적으로 발간

합니다. 온라인 카탈로그 레조네는 업데이트가 쉽기 때문에 현재 점점 더 보편화되고 있습니다.

2. 전문 감정사 또는 감정 위원회: 이미 작고한 예술가의 작품을 잘 알고 있다고 시장에서 인정받은 사람들로서 공인된 권위자입니다. 이들은 대부분 예술가의 법적 상속인이며, 진위 여부를 확인할 법적인 자격을 지니고 있습니다.

3. 진품 증명서: 생존 작가라면 작가 또는 작가를 대리하는 갤러리에서, 작가가 작고했다면 공인 감정사가 진품 증명서를 발부할 수 있습니다. 이 문서는 세상에 단 한 부만 존재하는 고유한 문서이고, 재발급이 불가능하므로 분실해서는 안 됩니다.

초보 컬렉터를 위한 조언

소장한 작품이 유명한 예술가의 것이라고 생각한다면, 공인된 권한을 지닌 위원회나 전문 감정사에게 직접 진품 확인을 신청할 수 있습니다. 한국의 경우는 경매 회사의 스페셜리스트나 (사)한국미술품감정연구센터 등의 민간기관에 문의해 진품 여부 및 추정가를 확인할 수 있습니다. 유명 작

가 작품의 경우 해당 재단에 문의하여 진품 확인을 신청할 수 있으나, 비용이 발생할 수 있다는 점도 참고하세요.

파니와 올리비아의 한마디

미술품 경매의 경우, 판매자와 경매 회사는 구매자가 취득한 작품의 진위 여부에 대해 판매일로부터 3~5년 동안 보증할 의무가 있습니다. 경매 회사마다 내규가 다를 수 있으니 확인하는 것이 좋습니다.

컬렉션은 어떻게 문서화할까요?

기본적으로 갖춰야 할 서류들

자신의 컬렉션을 적절하게 관리하고 나중에 상속인에게 물려주고 싶다면, 컬렉션의 구입 과정, 출처, 가치 등 관련된 모든 문서와 정보를 보관해 두는 것이 중요합니다.

1. 작품 인보이스: 작품이 판매된 날짜와 가격을 증명하는 문서로, 작품이 손상되었을 때 보험금을 청구하는 데 사용됩니다.

2. 소장 이력: 작품의 역사와 이전 소유자들의 목록은 그 작품의 족보가 됩니다. 아주 오래된 작품의 경우에는 소장 이력을 추적하기가 어려운 경우가 많지만, 작품이 판매되거나 진

125

품 여부를 확인할 때 이러한 정보들을 요청할 수 있습니다.

3. 문화재보호법: 많은 국가에서는 자국의 문화유산을 보호하기 위해 수출을 제한하는 법령을 갖추고 있습니다. 한국도 관련 문화재보호법이 존재하는데, 제작된 지 50년이 넘는 미술품과 공예품은 문화재청의 허가 없이는 해외로 반출할 수 없습니다.

초보 컬렉터를 위한 조언

작품을 구입한 후 액자를 바꾸더라도, 작품 뒷면에 붙어 있는 모든 라벨은 붙인 채 보관하세요. 이전 전시와 판매 기록입니다!

파니와 올리비아의 한마디

미술품을 판매하려는 경우, 앞서 말한 모든 서류와 기록이 포함된 미술품 자료들은 매우 중요합니다.
그 정보를 바탕으로 경매 회사의 스페셜리스트가
작품의 경매 추정가를 알려줄 수 있습니다.

미술품에는 세금이 어떻게 매겨질까요?

나라마다 고유한 세법이 적용됩니다

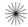

　　미술품은 일반적인 재화와 다릅니다. 따라서 고유한 세법이 적용되는데, 이를 잘 숙지하고 준수해야 합니다.

　1. 미술품에 관한 세법은 복잡하고 국가마다 다릅니다. 구매 또는 판매를 시작하기 전에 거주 국가는 물론 거래가 이루어지는 국가의 특별한 법규와 세법을 충분히 숙지해야 합니다. 한국의 경우, 미술품 구매에 대한 별도의 세금은 없지만 판매할 때 상황에 따라 양도소득세가 부과됩니다. 개인의 미술품 거래에서 발생한 양도차익에 대해 양도소득세는 20퍼센트의 단일 세율이 적용됩니다. 과세 대상은 미술품 양도일을 기준으로 해외 작가와 작고한 국내 작가의 6천만

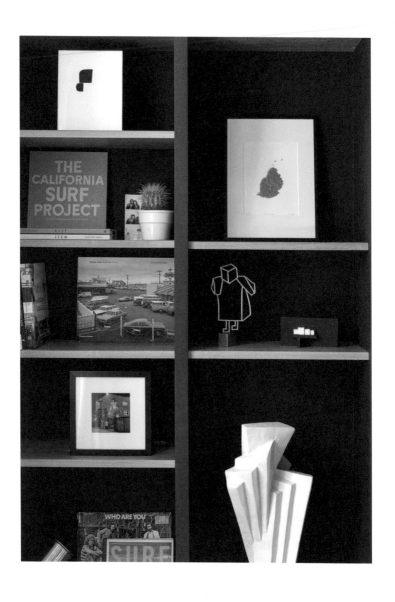

원 이상인 미술품으로 한정됩니다. 또한 필요경비는 최대 90퍼센트까지 인정하는데, 1억 원 이하의 작품이라면 보유 기간에 상관없이 최소 90퍼센트를 필요경비로 인정해 주고, 1억 원 이상의 작품의 경우 보유 기간이 10년 이하일 때 최소 80퍼센트, 10년 이상일 때 최소 90퍼센트를 인정해 주고 있습니다.

2. 대부분의 국가에서는 자선 단체나 박물관에 미술품을 기부할 경우 특정 조건에 따라 특정 세금 감면 혜택을 받을 수 있습니다. 한국의 경우는 미술품 기부와 관련한 세금 제도를 개편하자는 논의가 진행되고 있습니다.

3. 많은 국가에서 상속세 또는 증여세 일부를 납부하는 대신 미술품을 국가에 기부할 수 있습니다. 영국에서는 이 절차를 '물납제도Acceptance in Lieu'라고 합니다. 이러한 방식으로 수많은 미술품이 국가 공공 컬렉션에 들어갈 수 있었습니다. 한국은 2021년에 고故 이건희 삼성그룹 회장의 유족이 미술품 2만 3천여 점을 기증하면서 본격적으로 물납제도가 논의되기 시작했고, 그 결과 2023년부터 상속세를 미술품이나 문화재로 대신 납부하는 물납제도가 시행되고 있습니다.

4. 자유무역항^{freeport}은 전 세계 미술품 거래에서 중요한 역할을 하며, 수집가와 딜러가 보관 중이거나 판매할 예정인 미술품에 대한 수입세와 관세를 피할 수 있게 해줍니다. 이는 모든 국가의 영토 관할권 밖에 존재하며, 작품이 자유무역항을 떠난 후에만 세금 및 기타 관세가 부과됩니다. 한국에는 해외에서 미술품을 구입하여 들여올 때 순수예술^{fine art}로 인정되는 경우는 별도의 세금을 부과하지 않는다는 독특한 규정이 있습니다.

더 자세히 알아보기

예술가가 살아 있는 동안에는 예술가의 이익을 위해서, 예술가의 사후 30년 동안은 가족의 이익을 보호하기 위해서 옥션이나 미술품 딜러를 통해 작품이 재판매될 때마다 작품 판매 가격의 일정 비율을 로열티로 지불합니다. '추급권^{artist's resale right}'으로 알려진 이 로열티는 1920년 프랑스에서 처음 도입되어 현재 80여 개국에서 시행되고 있지만, 미국(캘리포니아주 제외), 일본, 중국 등에는 아직 도입되지 않았습니다. 한국은 2007년 EU와 FTA를 체결하며 추급권의 도입이 논의되었고, 2023년 제정된 미술진흥법에 추급권이 포함되면서 곧 시행될 예정입니다.

파니와 올리비아의 한마디

파블로 피카소가 사망하자 그의 가족은 개인 소장품 중
회화 203점, 조각 158점, 콜라주 16점, 부조 29점,
도예 작품 88점, 드로잉 3,000점과 수많은 삽화가 그려진 책,
필사본, 원시 미술품 등을 상속세 대신 국가에 기증했습니다.
이 기증품 덕분에 현재 프랑스 파리의 마레 지구에 있는
국립피카소박물관 컬렉션의 기초를 마련할 수 있었습니다.

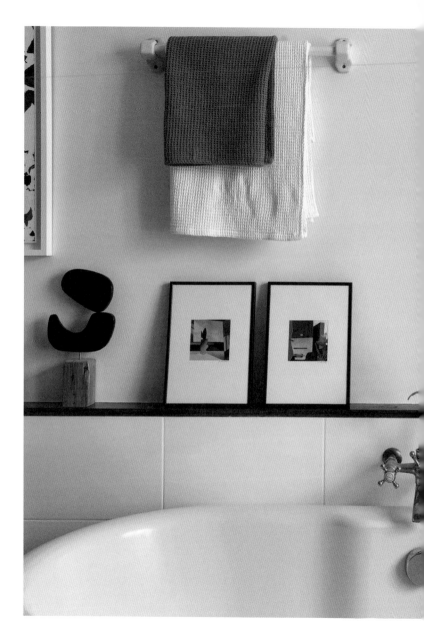

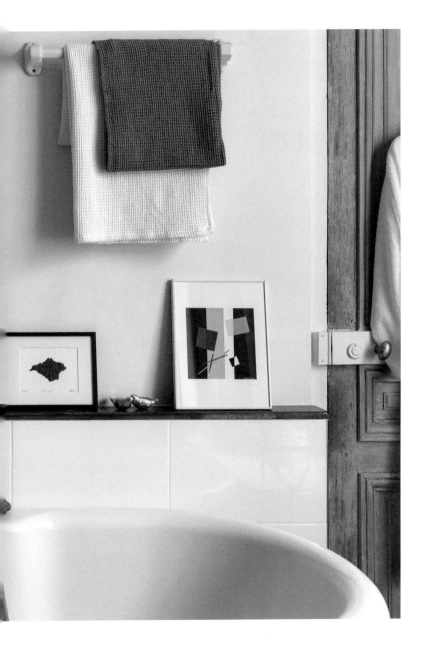

새로운 컬렉터들을 소개합니다

컬렉팅을 처음 시작한 컬렉터들의 이야기

우리는 모두 컬렉터가 될 수 있습니다. 미술 작품을 소장하는 방법은 무수히 많습니다. 이제 컬렉팅을 시작하기 위한 기초를 다졌으니 '윌러버Wilover'라는 애칭으로 알려진 컬렉터들의 경험에서 영감을 얻어 보세요!

"2년 전부터 예술품 수집을 시작해 보고 싶은 마음이 있었지만, 막상 내가 무엇을 원하는지 정확히 알지 못했어요. 좋은 작품을 고르기 위해 갤러리를 돌아다닐 시간도 인내심도 없었어요. 그러다가 윌로앤그로브에서 르네 로슈의 그림에 반해 버렸지요.

　큰돈을 투자하는 일이었기 때문에, 당연히 결심하기 전에 깊이 생각해 봐야 했어요. 하지만 그해에 제 자신에게 아주 멋진 크리스마스 선물을 줄 수 있었지요! 후회없는 선택이었어요!"

<div align="right">에스텔</div>

"우리는 함께 살고 있는 아파트를 멋지게 꾸미고 싶어서, 처음으로 미술품을 구입했습니다. 우리 두 사람 모두의 마음에 드는 작품을 사기 위해 돈을 모았죠."

<div align="right">니콜라, 토마</div>

135

"우리한테는 윌로앤그로브에서 미술 작품 전시를 위한 아이디어를 제공해 주는 것이 중요했습니다. 그래서 우리는 과감하게 결정을 내리고 새로운 작품들을 선택할 수 있었지요."

얀, 로르

"어쩌다 보니 제가 소장하고 있는 미술품 대부분은 파트너나 친구들이 선물한 것이에요. 처음으로 작품을 구입하겠다고 결심하기 전에 이미 아름다운 오브제들에 둘러싸여 있었지요. 그래서 원하는 것이 무엇인지 아는 게 훨씬 더 쉬웠답니다!"

아델

"제가 처음 구입한 미술품은 페르난도 다자가 종이로 작업한 작품이었어요. 예술가의 섬세한 기법과 즉흥적인 스타일이 잘 살아 있는 콜라주의 디테일이 마음에 들어요. 어디를 가든 이 그림은 저와 함께 다니면서 특별한 자리를 차지할 거예요."

파니

137

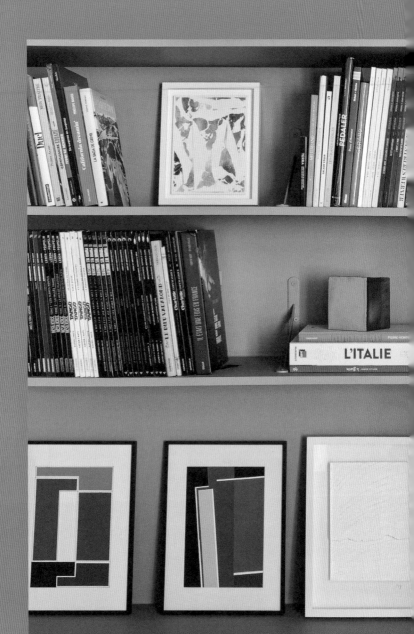

Be Creative

Be Creative

Be Creative

미술품에 잘 어울리는
장소를 고르는 법

구입한 미술품을 어디에 두어야 할지 망설이고 있나요? 이상적인 장소나 전시 방법에 대해 여전히 고민 중이신가 요? 이번 장에서는 구입한 새 미술 작품을 가장 잘 보여줄 수 있는 좋은 방법들을 알려드립니다.

그림을 걸기에 완벽한 장소는 어디일까요?

米

 미술 작품을 구입할 때 두 가지 방법으로 접근할 수 있습니다. 특정한 장소에 배치할 목적으로 작품을 선택하거나, 아니면 그저 작품이 마음에 들어서 구매한 후 작품이 돋보일 장소를 정하는 것입니다.

 1. 어떤 사람들은 미니멀한 인테리어를 좋아하고, 또 어떤 사람들은 여러 다양한 물건들에 둘러싸여 있는 것을 좋아합니다. 이 모든 것은 취향과 감수성의 문제입니다. 사람들은 자신이 꾸밀 공간을 대체로 직관적으로 선택하고 장식합니다. 그러나 미술품을 둘 장소를 결정할 때는 이와는 달리 조금 더 깊이 생각해야 합니다.

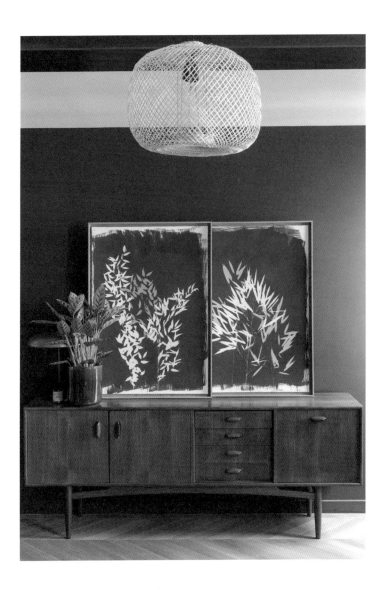

143

2. 미술 작품을 선택하는 일은 인테리어에 큰 영향을 미칩니다. 작품의 색채와 에너지가 공간을 지배할 것입니다. 작품에 걸맞은 공간을 충분히 확보하고, 너무 강한 느낌의 다른 작품들과 함께 배치하지 않도록 합니다. 잘못하면 각 작품의 느낌이 상쇄되기 때문입니다.

3. 전체적인 인테리어에 대해 전반적으로 다시 생각해 볼 수 있는 좋은 기회입니다. 어떤 작품을 집 안에 들이는 일은 변화의 계기가 될 수 있습니다. 그러니 망설이지 말고 가구의 위치를 바꾸거나, 기존에 벽에 걸려 있던 그림들을 내리거나, 여러 요소를 다르게 조정하여 배치를 재구성해야 합니다.

미술사 스케치

색채에 대해서 예술가들은 여러 가지로 표현해 왔습니다. 앙드레 드랭André Derain은 "다이너마이트"라고 말했고, 앙리 마티스Henri Matisse는 "힘차게 징을 치는 소리", 페르낭 레제Fernand Léger는 "물과 불처럼 생명에 반드시 필요한 원료"라고 말했습니다. 실제로 인류는 먼 옛날부터 색의 스펙트럼에 매료되어 왔습니다.

파니와 올리비아의 한마디

미술품은 집 안의 어느 공간에나 둘 수 있습니다.
우리가 갤러리를 일반 가정집의 다양한 공간처럼 재현하여
디자인하는 이유입니다. 주방처럼 전혀 예상하지 못한 곳에
미술품을 배치함으로써 컬렉터가 자신의 집도 창의적이고
색다르게 공간을 연출하고 상상할 수 있도록 돕습니다.
더 나아가서 우리는 깔끔하지만 삭막하기까지 한 일반적인
갤러리와는 달리, 커피 한 잔과 함께 친구 집에 놀러 온 듯
편안함을 느낄 수 있도록 꾸미고 있습니다.

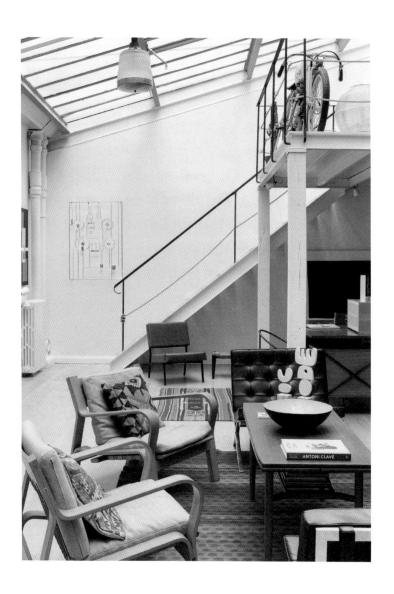

146

집 안 곳곳에 미술품을 전시해 볼까요?

재미있는
아이디어가
너무도 많아요

米

　　미술품을 전시하기 위한 '이상적인' 공간은 없습니다. 하지만 작품의 크기와 재료, 액자 등 많은 것들을 고려해야 하므로 작품을 아무 데나 둘 수도 없습니다. 다음은 구입한 작품을 적절한 장소에 전시하기 위한 몇 가지 아이디어입니다.

　1. **현관**: 집으로 들어오는 첫 공간이기 때문에 신경 써서 세심하게 꾸미는 것이 중요합니다. 심사숙고해 선택한 미술품 몇 점을 놓아 두면 현관은 집을 방문한 손님들에게 따뜻하고 개성 있는 장소라는 기분 좋은 첫인상을 줄 것입니다. 물론, 여러분도 집에 들어갈 때마다 작품들을 보면서 매번

신선하고 즐거운 경험을 할 것입니다.

2. 거실: 집에서 가장 오랜 시간을 보내는 장소로, 때에 따라서 손님을 초대해 즐거운 파티를 열거나, 개인 시간을 보내는 곳이기도 합니다. 조각품이나 미니멀한 작품들을 가벼운 느낌으로 배치할 수도 있지만, 집에서 보통 거실 벽면이 가장 넓은 공간이기 때문에 큼직한 작품들을 걸 수 있습니다.

3. 주방: 최근에 거실을 향해 트인 주방이 많아지면서, 주방도 멋지게 장식하기에 좋은 장소가 되었습니다. 주방 벽에는 수납장이 설치되어 있거나 타일이 붙어 있는 등 미술품을 걸 자리가 거의 없습니다. 하지만 오히려 넓게 트인 공간에서는 눈에 잘 띄지 않는 소품들을 전시하기에 완벽한 공간입니다.

4. 욕실: 욕실은 일반적으로 집에서 가장 좁고 사적인 장소입니다. 건식 욕실이라면, 내밀하고 친밀한 공간이라는 점을 살려 사색에 잠길 수 있는 작품들을 걸어도 좋습니다.

소파 위의 벽면에 걸어 두는 그림의 크기는 소파 길이의 3분의 2를 넘지 않는 것이 이상적입니다. 또한 소파에 앉았을 때 작품이 훼손되는 일이 없도록 충분히 높은 곳에 걸어야 합니다.

파니와 올리비아의 한마디

미술 작품은 일반적으로 정적인 오브제라고 생각하지만, 반드시 그렇지는 않습니다. 현관에 모빌 작품을 걸어 두면, 문이 여닫힐 때마다 모빌이 흔들리며 '움직임'이라는 또 다른 요소를 더하여 새로운 미적 자극을 얻을 수 있을 것입니다.

149

5. 침실: 침실은 무엇보다도 휴식 공간이므로, 방 안의 다른 장식이나 가구와 조화를 이루는 비교적 단순하고 중립적인 디자인과 고요한 느낌을 주는 색상의 작품을 선택하는 것이 좋습니다. 또한 침실은 좀 더 내밀한 주제를 다룬 작품들을 전시할 수 있는 공간이기도 합니다.

6. 서재: 최근 재택근무 시간이 점점 늘어나는 추세이므로, 서재를 편안하고 아늑하면서도 집중이 잘 되는 공간으로 꾸미면 좋습니다. 주제가 있는 미술 작품이나 사진 작품들을 책상 앞이나 맞은편에 걸어 두면 더욱 차분하고 생산적인 작업 분위기를 만들 수 있습니다.

7. 아이들의 방: 예술은 일찍 접하면 접할수록 좋습니다! 자녀의 방에 미술 작품을 걸어 두면 아이들의 내면 성장과 감성 발달에 좋은 자극이 될 것입니다. 미술 작품은 그 자체로 경험이 되지만, 부모와 자녀가 함께하기 좋은 이야깃거리를 제공합니다. 자녀의 방에 있는 작품을 보면서, 작품의 구성과 디테일, 색깔, 재료 등 더없이 풍부한 소재로 아이와 소통할 수 있고, 이러한 경험이 쌓이면 나중에 자녀 역시 컬렉터가 될지도 모릅니다. 생후 첫 5년 동안 새로운 경험을 할

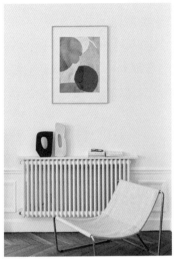
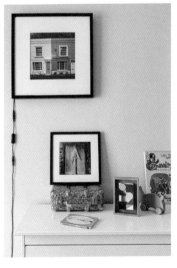
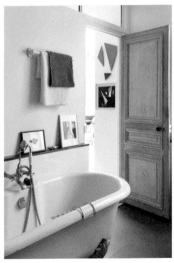

151

때마다 신경세포의 연결이 폭발적으로 증가하면서 두뇌가 발달됩니다. 또한 뇌는 자주 반복되는 정보를 중심으로 기억하기 때문에 자녀가 미술을 좋아하기를 원한다면, 어릴 때부터 미술품에 익숙해지도록 해주세요.

초보 컬렉터를 위한 조언

집 안의 복도 공간도 소홀히 하지 마세요. 오히려 벽면 공간이 많아서 갤러리처럼 꾸밀 수 있답니다. 눈높이에 맞춰 작은 작품들을 걸면 어둡고 비좁은 공간에 활기를 불어넣을 수 있습니다. 물론 조명에도 신경을 쓰면 더욱 멋지게 연출힐 수 있을 것입니다.

파니와 올리비아의 한마디

일반적으로 흑백의 모노톤 작품이 집 안 분위기를
음울하게 만들 것이라는 편견이 있습니다.
그러나 오히려 주변의 모든 요소와 조화를 이루며
시대를 초월하는 아름다움을 발견할 수 있습니다.
또한 장르, 소재, 주제에 따라 전혀 다른 느낌을 전달합니다.
모노톤은 모든 스타일의 인테리어에 우아함과 간결함을
더해 줄 것입니다. 마음을 열고 살펴보세요.
편견을 깨는 새로운 작품을 만나게 될 것입니다.

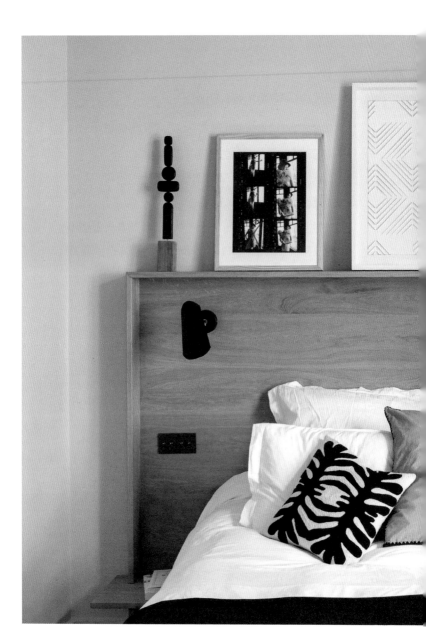

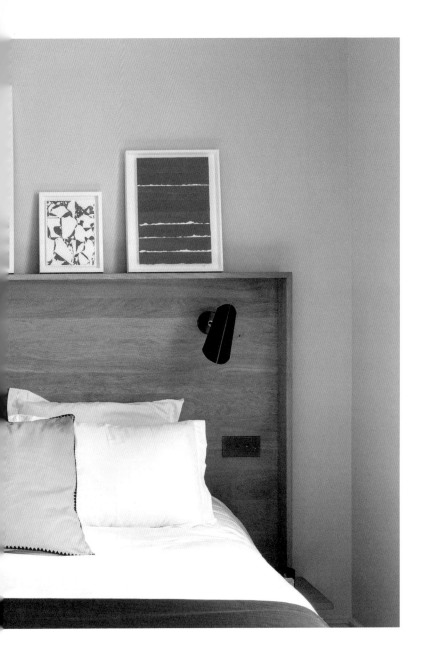

그림을
어떻게 잘
걸 수 있나요?

**망치와 못,
그리고 약간의
요령이
필요해요**

　　　액자 하나를 벽에 거는 일은 비교적 간단한 작업입니다. 하지만 두 개의 액자를 나란히 또는 위아래로 완벽하게 맞추어 정렬하는 것은 굉장히 까다롭습니다. 몇 가지 요령을 따르고 간단한 계산을 하면 그림을 거는 일쯤은 전문가처럼 쉽게 해낼 수 있을 것입니다.

　1. 벽에 구멍을 뚫는 어려운 작업을 시작하기 전에 최대한 신중하게 작품을 걸 자리를 선택하세요. 일반적으로 작품을 구입하기 전에 어느 정도 작품의 위치를 결정해 놓는 경우가 많습니다.

2. 작품을 둘 장소를 정하고 집으로 가져왔다면, 이제 작품의 크기가 예상대로인지, 벽면 공간에 어울리는지 확인하고 최종적으로 결정할 차례입니다. 제대로 결정했는지 확인할 수 있는 유일한 방법은 다른 사람에게 걸고 싶은 자리에서 작품을 들어보게 하여 이 위치가 적합한지 확인하는 것입니다.

3. 갤러리에서 작품을 구입했다면, 작품을 생각해 둔 몇몇 장소의 비율에 맞추어 가상으로 시뮬레이션해 볼 수 있도록 요청할 수 있습니다. 그렇게 하면 실제와 가장 가깝게 예측할 수 있습니다.

초보 컬렉터를 위한 조언

시작하기 전에 필요한 장비를 모두 갖추었는지 확인하세요. 줄자, 연필, 망치, 수준기(수평계)는 필수입니다. 무거운 작품의 경우에는 전기 드릴, 나사못과 스크루앵커screw anchor가 필요할 수 있습니다.

파니와 올리비아의 한마디

갤러리에서 우리는 미술 작품을 어떻게 걸지 고민을 많이 합니다.
다양한 예술가들의 작품을 어디에 배치할지,
어떤 작품들을 서로 가까이 둘지, 전체적으로 어떻게
조화롭게 할지, 작품들과 어떤 가구가 어울릴지 상상해 봅니다.
작품들이 하나씩 우리 손을 떠나서 새 주인을 만나면,
우리는 다른 새로운 작품들로 대체합니다.
이렇게 끊임없이 작품의 자리와 인테리어를 재구성하면서
매번 새로운 조화를 찾아내려 합니다. 조금 머리를 써야 하는
일이지만 얼마나 재미있는 일인지 모릅니다!

159

크고 무거운
액자를 거는 법

그림 자체는 무겁지 않지만, 액자나 유리의 무게 때문에 무거워지는 경우가 많습니다. 그러므로 몇 가지 안전한 예방 조치를 취하는 것이 중요합니다.

1. 가장 먼저 벽이 무엇으로 만들어졌는지 확인합니다. 콘크리트든 나무든, 전문가에게 조언을 구하는 것이 가장 좋습니다.

2. 벽의 재질뿐 아니라 액자의 무게를 알아야 적절한 방식으로 작품을 걸 수 있습니다. 액자걸이에는 지탱할 수 있는 최대 하중이 적혀 있는데, 이를 잘 살펴보고 구입해야 합니다. 가령 벽이 석고보드이고 작품이 15킬로그램 이하라면, 벽에 못을 박아서 사용하는 액자걸이를 선택할 수 있습니다. 프랑스에서는 크로셰 X$^{crochet X}$, 미국이나 영국에서는 픽

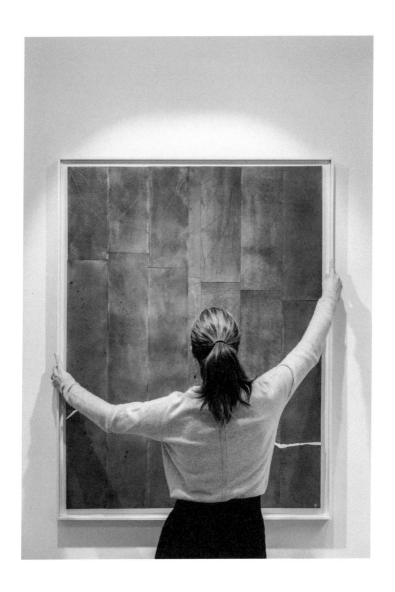

161

처 훅picture hook이라고 부르는 액자걸이를 주로 사용합니다. 무게가 15킬로그램 이상이면 벽에 구멍을 뚫고 못을 고정하는 석고보드용 앵커anchor를 사용해야 합니다.

3. 갤러리에서는 주로 와이어 액자걸이를 사용하는데, 집에도 쉽게 설치할 수 있습니다. 천장 바로 아래 벽에 레일을 설치하고, 그 위에 액자를 걸 수 있는 훅이 달린 와이어를 수직으로 매답니다. 후크의 높이를 조절하여 원하는 높이에 그림을 걸 수 있습니다. 와이어 액자걸이를 사용하면 벽에 구멍을 뚫지 않고도 무거운 액자를 걸 수 있고, 그림의 위치를 마음대로 바꿀 수도 있습니다.

4. 한국에서는 액자 틀 양 옆에 고리를 달아(세로 1/3 지점), 끈을 수평으로 연결한 후 벽에 걸 수 있게 하는 경우가 많습니다. 액자의 무게가 가벼울 때는 부착형 고리나 벽지에 끼워서 사용하는 꼭꼬핀 등을 사용하여 벽에 고정합니다. 액자가 무거울 경우에는 액자 틀에 일자와이어를 연결하고, 못이나 레일고리에 고정하면 안전하게 벽에 걸 수 있습니다.

두 작품을
나란히 맞추어 걸기

1. 벽에 작품을 걸 위치를 정했으면 작품을 뒤집어 뒷면이 위를 향하도록 바닥에 놓습니다. 벽에 거는 것처럼 똑같은 간격으로 작품을 배치하세요(164 쪽 참조).

2. 왼쪽 작품의 맨 윗부분과 고리가 달릴 곳까지의 길이를 잽니다. 이 길이를 A라고 하고 다른 작품도 똑같이 측정하여 A2라고 합니다.

3. 두 작품의 고리와 고리 사이의 거리를 측정합니다. 이 길이를 B라고 하고 기록해 둡니다.

4. 왼쪽 작품의 고리의 위치와 벽의 왼쪽 끝부분까지의 길이(C)를 측정합니다. 이 길이는 오른쪽 작품에 달릴 고리의 위치와 벽의 오른쪽 끝부분까지의 길이(C2)와 같아야 합니다.

163

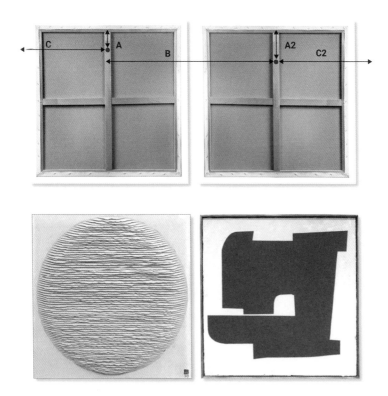

벽면에 대형 미술 작품을 걸거나, 작품들을 여러 점 모아서 걸 때 벽면의 3분의 2 이상을 차지하지 않도록 주의하세요. 실내의 전체적인 조화가 깨지고 부담스럽게 느껴진답니다.

5. 마지막 두 측정값인 C와 C2의 양 끝의 위치를 벽면에 연필로 작게 표시합니다.

6. 이제 작품을 걸 높이를 정할 차례입니다. 벽면에 표시한 C와 수직이 되도록 줄자를 사용하여 천장과 작품의 윗부분 사이에 원하는 위치까지의 길이를 잰 후 표시합니다. 여기에 A의 길이를 더해 연필로 다시 표시합니다. 이곳이 첫 번째 고리가 달릴 위치입니다.

7. 이 고리에 B 길이만큼의 끈을 묶고 수준기로 수평 상태를 확인하면서 줄을 오른쪽으로 팽팽하게 당깁니다. 끈의 끝에 위치를 표시합니다.

8. 위치를 표시한 끈 끝에서 수직이 되도록 줄자를 사용하여 천장과 작품의 윗부분 사이의 거리를 재고 위치를 표시합니다. 여기에 A2 길이만큼을 더해 표시하고, 그 자리에 두 번째 고리를 설치합니다.

9. 끈을 제거하고 그림을 걸면 완벽하게 정렬되어야 합니다. 수준기로 확인합니다.

중소형 크기의 작품 배치하기

대형 회화 작품과 마찬가지로 중소형 크기의 작품을 걸 때에도 액자의 무게와 벽의 재질이 매우 중요합니다.

1. 작품을 걸 벽의 위치를 결정했으면 이제 그림을 어떻게 배치힐지 고민할 차례입니다. 중소형 작품은 넓은 벽면에 걸면 눈에 잘 띄지 않는다는 점을 기억하세요. 창문이나 문 사이의 공간, 출입구 근처를 선택하는 것이 좋습니다. 작품은 바닥에서 약 160센티미터 위의 눈높이에 거는 것이 가장 좋습니다.

2. 벽에 구멍을 뚫기 전에 작품을 배치할 장소를 시각화하는 아주 간단한 방법이 있습니다. 그림과 똑같은 크기로 종이를 잘라서 마스킹테이프로 벽에 붙이기만 하면 됩니다. 그렇게 해서 가장

166

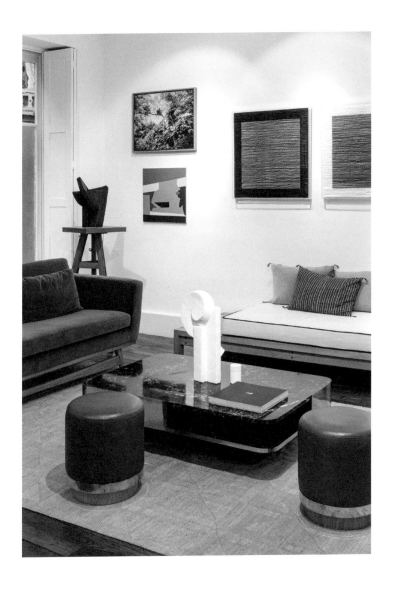

167

적당한 위치를 결정했으면, 연필로 모서리 위치를
표시하세요. 이 방법은 여러 가지 구도를 시험해
보고 작품을 걸 때에 매우 유용합니다.

3. 크기가 다른 여러 작품을 한 공간에 걸 때, 꼭 나란히
걸지 않아도 괜찮습니다. 그럴 때는 액자의 윗변과 아랫변을
기준으로 삼지 않고, 액자의 중심점을 기준으로 걸어야 작품
들이 서로 더욱 조화를 이룰 수 있습니다.

초보 컬렉터를 위한 조언

아주 가벼운 작품은 액자 뒷면과 벽에 부착하는 벨크로
(찍찍이 테이프) 같은 보이지 않는 양면 접착 테이프를 사용하
여 벽에 직접 붙일 수 있습니다. 나중에 페인트칠이 되어 있
는 표면을 손상시키지 않고 제거할 수 있습니다.

168

파니와 올리비아의 한마디

컬렉션이 많으면 작품을 걸 벽면이 부족할 수 있습니다.

하지만 전혀 문제 없어요. 자리는 많습니다.

작품을 벽에 걸지 않고 그냥 놓으면 됩니다!

바닥이나 찬장, 서랍장 위, 책장 사이,

서로 다른 크기의 선반 위에 올려놓아도 멋스럽습니다.

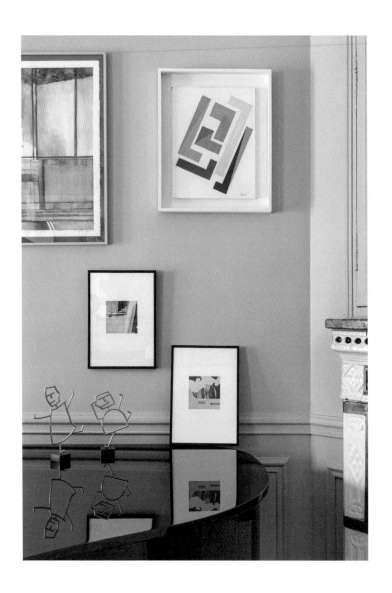

172

완벽한
구도
찾아내기

생각보다
어렵지
않습니다

✳

　　한쪽 벽면에 여러 작품을 거는 것이 최근 유행하는 트렌드이지만, 그렇게 하려면 약간의 노하우가 필요합니다. 창의력을 마음껏 발휘하고 직관에 따라 작품들을 배치할 수 있습니다. 아니면 심사숙고해서 작품들을 세련되게 조합해 볼 수도 있습니다.

　　1. 함께 배치할 작품들을 신중하고 정확하게 선택해야 합니다. 색상이 비슷한 톤을 모으거나 다채로운 색조를 조합하거나 모두 조화롭게 어울려야 합니다. 아니면 주제가 연결성이 있거나, 기법이 비슷해야 합니다. 또한 액자의 스타일이 비슷하거나 완전히 대조적인 것도 좋습니다. 결국 여러 번 시도

173

해 봐야 자신이 원하는 이상적인 조합을 찾아낼 수 있습니다.

2. 함께 걸 작품 중 하나가 색채나 크기, 주제 면에서 다른 작품들보다 훨씬 더 강할 수 있는데, 그 작품이 다른 작품들을 압도하지 않도록 주의 해야 합니다. 한 가지 방법은 강한 느낌의 작품을 한쪽에 두고, 다른 쪽에 그만큼 강한 작품을 두 어서 균형을 맞추는 것입니다.

3. 개성 있고 생동감 넘치는 구성을 원한다면 거울이나 개 인 사진, 장식품 등을 작품 사이에 배치하는 것입니다. 물론 각각의 작품들은 당연히 일정한 거리를 두어야 합니다.

초보 컬렉터를 위한 조언

그림 사이의 간격은 작품의 크기에 따라 조정해야 합니다. 작은 크기의 작품들 사이는 2센티미터 정도의 공간을 두고, 대형 작품들 사이는 손바닥 너비만큼의 간격을 두면 적당합 니다.

파니와 올리비아의 한마디

함께 배치하고 싶은 작품들을 벽에 걸기 전에 바닥에 늘어놓고
살펴보는 것도 좋습니다. 그렇게 하면 가장 성공적인
구성을 찾아낼 때까지 작품들을 쉽게 움직여 볼 수 있습니다.
그런 식으로 찾아낸 조합을 사진으로 찍은 다음에
그대로 벽면에 배치합니다. 작은 크기의 작품들은
특별하게 정렬하지 않고 자유롭게 배치해서 함께 걸면,
나중에 새로운 작품들을 더해 걸기 쉽습니다(176쪽 참조).
반대로 모든 작품들을 하나의 큰 프레임 바깥쪽에 따라
정렬하면, 더 체계적으로 배열된 구성이 됩니다(177쪽 참조).

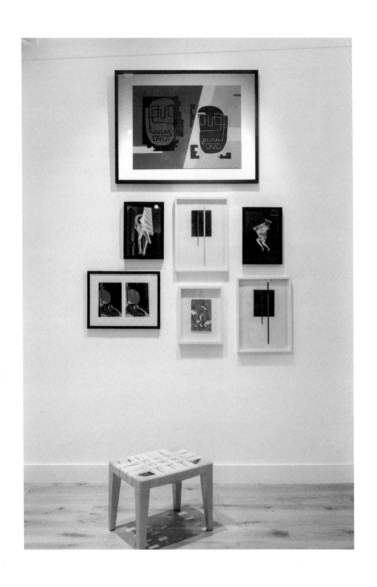

Be Creative

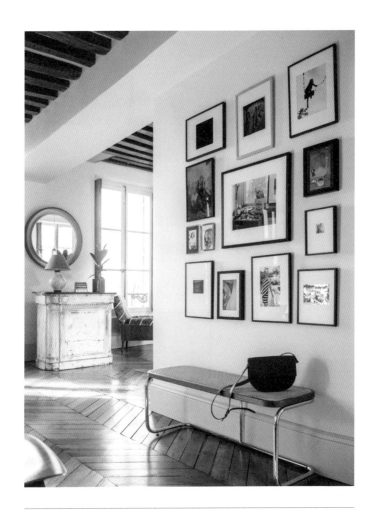

위쪽: 작품의 프레임 바깥쪽을 따라 정렬된 구성.
왼쪽: 〈구름 속〉이라는 제목으로 자유롭게 전시한 구성.

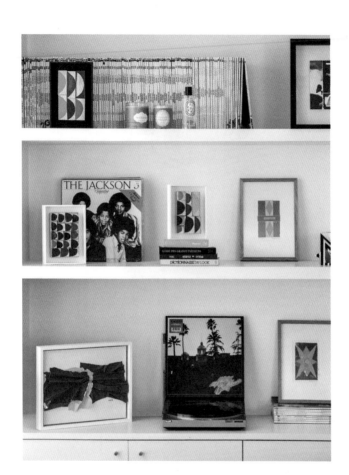

책꽂이에 책들을 색다른 방식으로 진열해 보세요. 화려한 책등의 책들은 책등의 색감이 보이게 쌓고, 그 위에 작은 크기의 그림이나 오브제를 얹어 보세요. 의외로 매력적인 전시장이 될 것입니다. 높이를 서로 달리해서 쌓으면 다양한 리듬감을 연출할 수 있습니다.

오브제들을 조화롭게 매치하기

**다양하게 섞어서
조합해 보세요**

이제 막 컬렉팅을 시작한 컬렉터들에게 도예, 조각, 작은 액자 등은 약간은 신경 써서 배치해야 하는 작품들로 여겨질 수 있습니다. 하지만 몇 가지 아이디어와 요령만 있으면 잘 맞는 커플처럼 오랫동안 짝을 이룰 수도 있고, 새로운 작품을 더해 매력적인 조합을 만들 수도 있습니다.

1. 모든 사람은 자신의 개성을 반영하여 공간을 자유롭게 꾸미고 원하는 대로 배치할 수 있습니다. 이때 믹스 매치mix and match 스타일로 인테리어에 리듬감과 독창성을 부여할 수 있습니다. 하지만 작품 여러 점을 한데 모을 때는 일관성과 질서가 있어야 한다는 점을 주의해야 합니다.

179

2. 책장에는 작은 그림, 조각품, 도예 등의 여러 종류의 작품들을 매치합니다. 이때 꽃병이나 꽃, 표지가 아름다운 책 같은 일상적인 물건들과 조합할 수 있습니다.

3. 미술품들을 서로 잘 조합하는 것도 하나의 예술입니다. 주저하지 말고 새로운 조합을 만들어 보고, 액자를 바꾸는 등 기존의 구성을 주기적으로 바꿔 보세요. 또 전체 작품을 단색이나 다양한 색감으로 구성하거나, 모든 요소를 뒤섞어 볼 수도 있습니다. 마찬가지로 작품의 주제도 다양하게 조합해 볼 수 있습니다. 예를 들면, 구상적인 사진 작품은 추상화와 의외로 잘 어울립니다.

초보 컬렉터를 위한 조언

작은 크기의 미술 작품을 전시하기 어려워하는 경우가 많습니다. 이럴 때 작은 벽감과 책장은 이러한 소품을 전시하기에 적합한 크기의 공간입니다. 접근하기 쉬운 위치에 놓아두면 작품에 가까이 다가가 작은 디테일까지 감상할 수 있습니다.

파니와 올리비아의 한마디

완전히 다른 두 가지 요소를 대조시켜 돋보이게 해보세요.

또는 여러 스타일과 시대를 과감히 섞어 보세요.

회화 작품과 달리 오브제는 고정되어 있지 않고

원하는 대로 옮길 수 있기 때문에 위험 부담이 없습니다.

다양하게 연출해 보면서 안목을 기르고

예술적 경험을 쌓을 수 있습니다.

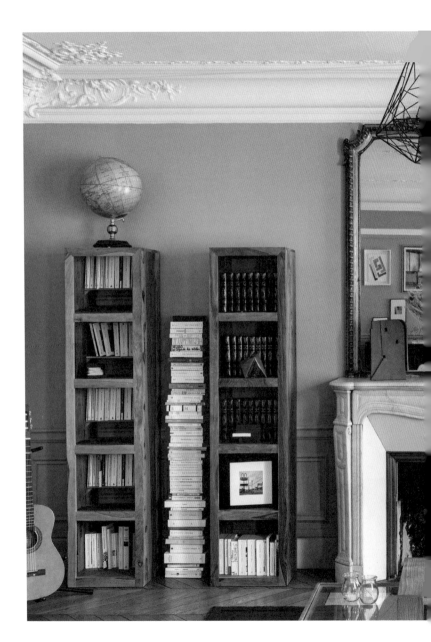

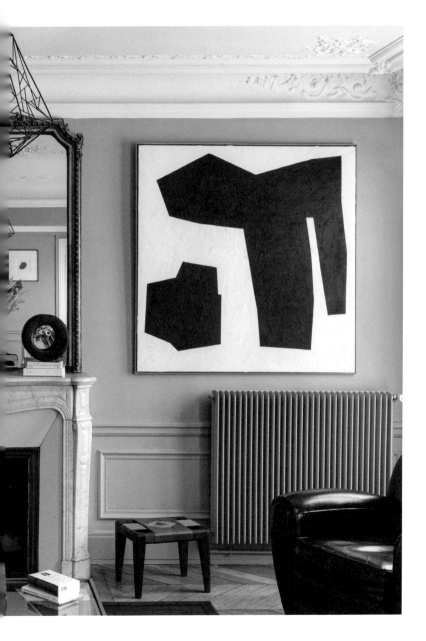

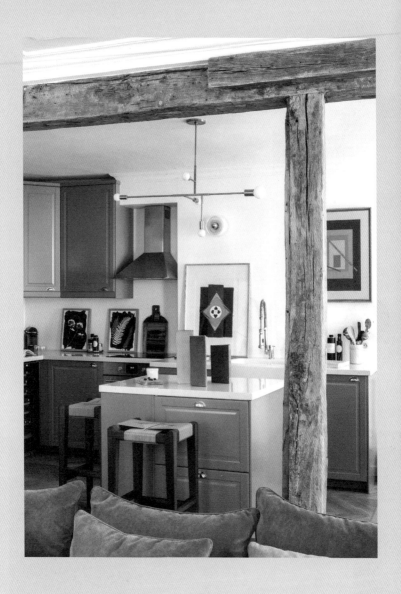

Be Creative

Be Creative

미술품을
제대로 관리하는 법

미술 작품은 세상에 단 하나뿐이고, 손상되기 쉬우며, 대체 불가능한 특별한 가치를 지닙니다. 그러므로 작품들을 돋보이게 전시하고 최적의 상태로 유지하는 일이 매우 중요합니다. 귀중한 미술품을 제대로 보존할 수 있도록 이 장에 쓰인 몇 가지 유용한 방법들을 참고하세요.

어떤 액자를 선택하는 것이 좋을까요?

작품을 돋보이게 하면서도 보호하기 위해서는 액자의 역할이 굉장히 중요합니다. 액자를 선택할 때는 작품에 적합한지 신중하게 판단해야 합니다.

1. 유리 없는 액자: 일반적으로 캔버스 작품에 사용하는 이 액자는 작품에 강한 존재감을 부여합니다. 전통적인 액자부터 플로터 프레임floater frame까지 다양합니다. 전통적인 액자는 캔버스 위를 바로 덮는데 캔버스의 가장자리를 약 1센티미터 정도 가립니다. 플로터 프레임은 '띄움액자'라고도 하는데, 작품 크기에 맞추어 제작한 일종의 맞춤 제작 상자에 작품을 끼우는 것으로, 작품의 가장자리가 모두 드러납니다.

186

187

2. 유리를 끼운 액자: 유리는 사진 또는 훼손되기 쉬운 작품을 보호하기 위해 필요합니다. 유리에 자외선 차단 및 반사 방지 코팅 처리가 되어 있으면 더욱 완벽한 선택입니다. 매트 보드$^{mat\ board}$(213쪽 참조)를 끼워서 그림의 가장자리를 가릴 수 있지만, 종이의 불규칙한 가장자리가 드러나는 것이 더 매력적인 효과를 줄 수도 있습니다.

3. 색상과 소재: 마감을 하지 않은 원목 프레임은 따뜻하고 포근한 느낌을 주는 반면, 블랙 프레임은 세련되고 현대적인 느낌을 줍니다. 독특하고 정교한 최고급 액자를 원한다면 액자를 전문적으로 제작하는 전문가에게 조언을 구하세요. 매트 보드 또는 프레임 라이너$^{frame\ liner}$(215쪽 참조)를 프레임과 함께 사용할 수 있습니다.

더 자세히 알아보기

현대 회화 작품이 액자 없이 전시되어 있어도 놀라지 마세요. 오늘날 많은 예술가들이 선호하는 방식입니다.

188

파니와 올리비아의 한마디

작품에 가장 알맞은 액자를 선택하는 일이 항상 쉬운 것은 아닙니다. 그래서 많은 갤러리에서는 작품을 액자와 함께 전시하고 판매합니다. 이렇게 하면 작품을 구입하고자 하는 사람이 지나치게 고민하지 않아도 되고, 무엇보다도 몇 주나 걸리는 액자 제작을 기다릴 필요 없이 곧바로 자신의 집에 작품을 걸 수 있습니다.

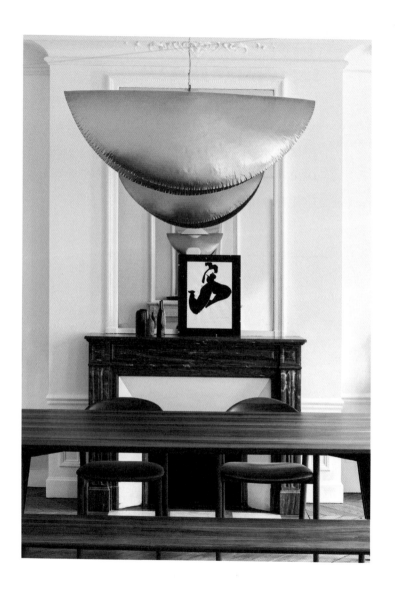

190

어떤 조명을 설치하는 것이 좋을까요?

작품을 감상할 때
굉장히 중요해요

조명이 어둡거나 어울리지 않아서 미술 작품을 제대로 감상할 수 없다면 굉장히 실망스러울 것입니다. 조명은 전문가뿐만 아니라 컬렉터에게도 중요한 문제입니다. 다음에 몇 가지 가이드라인이 있습니다.

1. 미술 작품에 조명을 제대로 비추려면 스포트라이트 조명이 가장 좋습니다. 설치하기 쉽고, 광원을 여러 개 설치할 수도 있으며, 필요에 따라서 방향을 조절할 수 있습니다. 요즘에는 LED 조명을 사용해서 작품이 훼손되지 않으면서도 작품을 최대한 돋보이게 할 수 있습니다.

2. 스포트라이트 조명을 설치할 수 없다면, 벽이나 천장에 다는 클램프 조명(관절등)을 사용하여 방향을 조절해 보세요. 벽에 걸린 작품을 향해 빛을 비추거나 간접적으로 빛을 줄 수 있습니다.

3. 옛날식 백열전구는 자외선과 강한 열기를 발산하므로 가급적이면 미술 작품을 비추는 데 사용하지 않는 것이 좋습니다. 직사광선처럼 모든 종류의 안료에 큰 피해를 줍니다. 그러므로 전등과 전구에 적힌 설명을 잘 살펴보고, 되도록 LED 조명을 사용하는 것이 좋습니다. 필요에 따라 쉽게 배치하고 이동할 수 있는 스탠딩 스포트라이트 조명을 사용하는 것도 고려해 보세요.

초보 컬렉터를 위한 조언

창문 바로 맞은편에는 유리 없는 액자를 놓아서 반사광을 염려할 필요 없이 자연조명을 활용해 보세요. 그것이 여의찮다면, 반사 방지용 유리를 끼운 액자를 사용해도 좋습니다.

192

파니와 올리비아의 한마디

프레이밍 프로젝터framing projector는 중간 필터를 통해
빛을 원형이나 직사각형으로 그림의 프레임 모양에 맞추어
비출 수 있는 조명입니다. 이 조명을 사용하면 특정한
작품 하나만 정확히 비출 수 있기 때문에,
미술 작품을 돋보이게 하는 최고의 방법입니다.
하지만 대부분의 작품에는 일반적인 스포트라이트 조명도
괜찮습니다. 스탠드 형식의 스포트라이트 조명은
손쉽게 옮기면서 조명을 조절할 수 있습니다.
마지막으로 방 안에 여러 개의 조명을 사용해 보세요.
그러면 더 따뜻한 분위기를 연출할 수 있고, 간접 조명으로
작품의 분위기를 더욱 살아나게 할 수 있을 것입니다.

미술품은 어떻게 관리할까요?

그림이나 사진을 걸기 전에 작품이 매일 어떤 환경에 놓일지 상상해 보아야 합니다. 자외선에 노출되거나, 실수로 액체가 튀거나, 실내 습도가 너무 높을 수도 있습니다. 이 외에도 컬렉션을 훼손시키는 여러 요인이 있습니다.

1. 캔버스에 그린 회화 작품은 종이에 그린 작품보다 습기에 훨씬 더 강합니다.

2. 강한 햇빛에 노출된 장소에 종이로 된 작품을 두는 경우에는 무반사 유리나 자외선 차단 처리를 한 유리를 사용해서 작품을 보호해야 합니다.

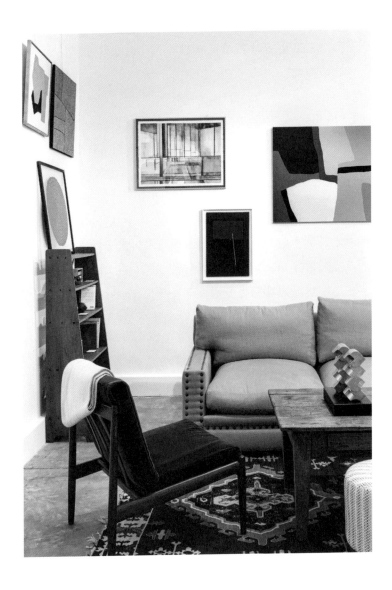

195

드로잉, 콜라주, 사진, 석판화 등이 여기에 해당합니다.

3. 일반적으로 종이로 된 작품이나 사진은 절대로 직사광선에 노출해서는 안 됩니다. 작품이 훼손되고 변색되거나, 종이에 얼룩이 생길 수 있습니다.

4. 습기에 약한 종이 작품은 욕실이나 주방에 두면 안 됩니다. 습기에 오래 노출되면 종이가 울거나 뒤틀리는 등 손상될 수 있습니다. 가급적이면 열기가 있는 난방 기구 근처도 피해야 합니다. 작품이 건조해져서 쉽게 손상될 수 있습니다.

5. 어떤 작품이든 지하실처럼 습기가 많은 곳에 보관해서는 안 됩니다. 잘 포장이 되어 있다 하더라도 시간이 지나면서 훼손될 위험이 있습니다. 보관할 곳이 마땅치 않다면, 작품을 구입한 갤러리에 일정한 금액을 주고 보관을 의뢰할 수도 있습니다.

6. 유리 액자에 담긴 작품의 경우, 액자 제작 전문가에게 유리와 종이 사이에 공간을 남겨 달라

고 요청하면 작품을 좀 더 잘 보호할 수 있습니다. 매트 보드를 사용해 비슷한 효과를 내는 것도 좋은 방법입니다.

7. 온도와 습도가 일정한 환경에 작품을 두는 것이 좋습니다. 미술 작품은 온도와 습도의 급격한 변화에 가장 취약하기 때문입니다.

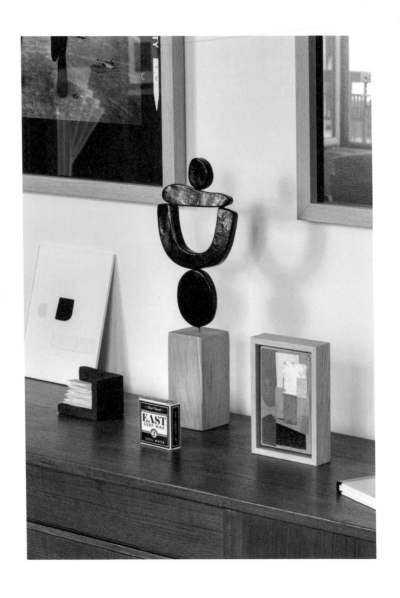

Be Creative

미술품이 손상되면 어떻게 해야 하나요?

모든 문제에는 해결책이 있습니다

소장하고 있는 미술품은 시간이 지나면서 마모되거나 실수로 훼손되는 일이 생길 수 있습니다. 간단하고 신속하게 해결할 수 있는 방법도 있지만, 손상이 심한 경우에는 전문가의 도움을 받는 것이 좋습니다.

1. 종이로 된 작품: 품질이 나쁜 매트 보드는 사용된 산성 약품 때문에 시간이 흐르면서 종이색이 바랠 수 있습니다. 이 경우, 액자 제작자와 의논하여 중성 매트 보드로 바꾸면 됩니다. 가격이 그다지 비싸지 않고, 작품을 보존하는 데 도움이 될 것입니다. 종이에 얼룩이나 황반(215쪽 참조), 찢어진 곳이 생기면 주저하지 말고 전문 복원업체에 문의하여 견적

199

을 받아 보세요. 합리적인 비용으로 문제를 말끔하게 해결할 수 있는 경우가 많습니다.

2. 캔버스 회화 작품: 안료로 칠한 작품은 시간이 지나면서 물감이 떨어져 나가고, 균열이 생기고, 바니시가 누렇게 변하거나, 아니면 단순히 먼지와 때가 끼어서 색깔이 탁해질 수 있습니다. 또한 예상치 못한 사고로 작품이 찢어지거나 흠집이 생길 수도 있습니다. 복원 전문가는 작품을 원상태로 복구하거나 손상된 정도를 완화시킬 수 있습니다.

초보 컬렉터를 위한 조언

검은색 나무 액자에 흠집이 난 경우 헝겊으로 손상 부분에 검은색 구두약을 살짝 바르거나, 목공용 우드퍼티로 틈새를 메운 후 검은색 마커로 살짝 칠하면 됩니다. 이 정도면 전문가에게 맡기지 않아도 문제가 해결될 것입니다.

파니와 올리비아의 한마디

시간이 흐르면서 노화된 그림을 복원하는 경우,
'가볍게' 세척해 달라고 명확하게 이야기해야 합니다.
변질된 표면을 모두 벗겨내면 그림의 개성이 사라지고,
그림에 매력을 더하는 예스러운 색까지
잃어버릴 수 있기 때문입니다.

Be Curious

한국 독자들을 위한 파니와 올리비아의 특별한 인터뷰

갤러리스트이자
컬렉터인
두 저자들의
솔직한 이야기

1. 한국에서도 많은 사람들이 자신을 위해서 미술품을 구매하는 경우가 늘어나고 있습니다. 미술관이나 박물관에서 작품을 감상하는 것이 아니라, 자신의 집에 미술품을 들이고 곁에 두고 본다는 것은 어떤 의미일까요?

— 미술 작품으로 둘러싸인 집에서 산다면, 날마다 겪는 일상의 경험들이 더욱 풍부해진다고 믿습니다(우리의 실제 경험에 근거한 것입니다!). 선택한 미술 작품과 특별한 유대감을 형성하고, 그 작품을 보면서 첫눈에 느꼈던 감정을 몇 번이고 되새기게 되죠.

2. 미술품 구입을 망설이는 사람들이 아직 많은데, 그 이유는 무엇이라고 보시나요? 그러한 경계를 넘어서지 못하는 이유는 무엇일까요?

— 미술 갤러리, 현대 미술계는 종종 어렵게만 느껴지는 곳으로 인식하는 경우가 많습니다. 전통적으로 이 분야에는 어느 정도의 불투명성이 존재하기 때문에, 처음 이곳에 들어오고자 하는 사람들이 좌절할 수도 있습니다. 그래서 우리는 갤러리를 운영하는 데 있어서 투명성을 핵심으로 삼고 있습니다. 숨길 것은 아무것도 없으며, 미술계에 대한 대중의 인식을 바꾸기 위해서는 컬렉터들의 신뢰를 얻고 그들을 충분히 지지해주는 것이 필수적이라고 믿습니다.

3. 많은 초보 컬렉터들이 실패에 대한 두려움 때문에 미술품 구입을 어려워하기도 합니다. 실패를 줄일 수 있는 방법이 있을까요? 혹은 초보 컬렉터가 주의해야 할 점은 무엇일까요?

— 충분히 준비하는 것이 중요하고, 또한 신뢰할 수 있는 전문가의 조언을 받는 것도 필요합니다. 먼저 예산과, 작품을 걸어 놓을 공간을 정한 후, 취향에 맞는 갤러리를 탐색해 보세요. 시간도 중요한 요소입니다. 자신의 마음을 따르는 것이 중요하지만 너무 서둘러 작품을 구입해서는 안 됩니다. 끌리는 작품이 있다면 며칠 동안 곰곰이 생각해 보고, 다시 작품을 보러 오거나, 시뮬레이션 프로그램을 통해 가상으로 집에 배치해 보세요(실제로 우리도 제공하고

있으며, 결정하는 데 많은 도움이 됩니다!). 작게 시작하여 자신의 본능과 취향을 신뢰하는 법을 배우면, 시간이 지날수록 더 쉬워질 것입니다. 로켓 공학처럼 엄청나게 어려운 것도 아니에요. 자신이 좋아하는 것을 가장 잘 아는 사람은 자기 자신뿐입니다!

4. 갤러리, 아트페어, 경매가 컬렉터들에게 각기 다른 경험을 줄 것이라고 생각합니다. 그중에서도 갤러리를 이용했을 때의 장점은 무엇일까요?

— 갤러리의 장점은 컬렉터에게 제공되는 지원과 조언의 수준입니다. 그렇기 때문에 신뢰하고 편안함을 느낄 수 있는 갤러리를 찾는 것이 중요합니다. 큐레이션도 큰 장점입니다. 갤러리마다 특정한 비전을 가지고 그에 맞는 작품을 선별해 놓았기 때문입니다. 자신의 취향에 맞고 나중에 다시 찾을 수도 있는 갤러리를 발견할 수 있을 것입니다. 또한 초보 컬렉터에게 갤러리는 아트페어나 미술품 경매에 비해 안심할 수 있다는 점도 이야기할 수 있습니다.

5. 컬렉팅의 방향이나 주제를 정하고 컬렉팅을 하는 게 좋을까요?

— 컬렉팅에는 정해진 규칙이 없습니다. 이것이 바로 컬렉팅의 매력이기도 해요! 두 번째로 작품을 구입하여 첫 번째 작품과 함께 모아 놓는 순간, 개인 컬렉션이 시작됩니다. 컬렉션은 당신의 관심사와 취향을 독특하게 반영하고, 주제, 기법, 색상, 작가 등 어떤 기준으로든 결정될 수 있고, 완전히 본능적으로 결정될 수도 있습니다. 결국 당신이 선택한 작품들은 당신이 사랑한다는 공통점을 갖게 될 것이고, 이는 자연스럽게 컬렉션의 방향을 제시해 줄 것입니다.

6. 작품의 아우라를 해치지 않기 위해서 한 점씩 돋보이는 위치에 놓아야 한다고 생각했는데, 이 책을 읽고 생각이 많이 달라졌습니다. 동시에 어렵게 느껴지기도 하는데, 믹스 매치에 대한 아이디어는 어떻게 얻나요?

— 아마도 컬렉팅을 하면서 아이디어도 함께 따라오는 것 같아요. 컬렉팅은 중독성이 매우 강하고, 특히 제한된 생활 공간에서는 각 작품에 할애할 공간이 부족할 수도 있습니다. 따라서 서로 다른 작품을 함께 연결하는 것이 어려워지지만, 이때가 바로 '컬렉션'이라는 단어가 진정한 의미를 갖게 될 때이기도 합니다. 각 미술 작품들을 관찰하

207

고 공통점을 찾은 다음, 비슷한 색상이나 형태를 기준으로 의미 있는 소그룹을 만들어 보세요. 크기가 큰 작품들부터 바닥에 눕혀 앞면이 위로 오게 내려 놓은 상태에서 시작하여 다양한 조합을 시도해 본 후 걸어보는 것도 좋은 팁입니다. 실제로 게임 같은 재미가 있어요!

7. 작가님들의 집도 미술품으로 가득할 것 같습니다. 미술품으로 공간을 어떻게 다양하게 연출했나요?

— 위의 믹스 매치 과정과 비슷하지만 좀 더 큰 규모입니다. 먼저 방에서 시작점을 정하고 색상이나 스타일 측면에서 분위기를 설정할 중요한 가구, 미술품 또는 상식품을 선택해야 합니다. 공동생활 공간(거실, 주방, 현관)에는 더 강렬하거나 화려한 것들로, 사적인 공간(침실, 욕실 등)에는 친밀하고 차분한 느낌의 작품이나 가구를 배치한 다음, 그 주변을 둘러보면서 조화로운 느낌을 연출하려고 노력했습니다.

8. 미술품 수집은 어떻게 시작했나요? 처음 컬렉팅을 시작하는 이들을 위해서 경험을 공유해주세요!

— 우리에게는 정말 '첫눈에 반하는' 과정입니다. 물론 미술 작품을 많이 보면 볼수록 안목은 더 단련됩니다. 그러면 특정 작품에 끌리는 이유를 더 쉽게 찾아낼 수 있습니다. 우리 삶의 다른 취향에 대해서 쉽게 쉽게 확신을 갖듯이, 스스로를 믿으세요. 멋진 요리를 먹기 위해 셰프가 될 필요는 없고, 음악을 즐기기 위해 모차르트가 될 필요는 없습니다. 마찬가지로 미술 작품에 대한 호불호를 설명하는 데 특별한 기술이 필요하지 않습니다.

9. 한국에 '밸런스 게임'이라는 것이 있습니다. 선택하기 어려운 두 가지 상황을 제시하면 한쪽을 선택하는 게임입니다. 저도 밸런스 게임 질문 세 가지를 드릴게요. 작가님들이 한쪽을 선택하고 이유를 말씀해주시면 됩니다. 그럼 시작할게요!

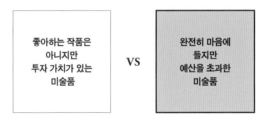

좋아하는 작품은 아니지만 투자 가치가 있는 미술품 VS 완전히 마음에 들지만 예산을 초과한 미술품

— 완전히 마음에 들지만 예산을 초과한 미술품
크리스티에서 일하던 시절에도 매우 높은 가격대의 미술

품에 대해서는 항상 고객에게 자신이 좋아하는 작품을 구입하라고 조언해 왔습니다. 이것이야말로 실수하지 않는 유일한 방법이기 때문입니다. 현대미술 시상이 매우 변동성이 크다는 점을 고려할 때 마음에 들지 않는 작품을 투자 목적으로만 구입하는 것은 위험할 수 있습니다. 최악의 경우, 마음에 들지도 않은데 시장 가격이 내려 투자 가치까지 떨어진 작품을 벽에 걸어 두게 될 수도 있습니다. 마음에 드는 작품을 지금 당장 구입하기 어렵다면 인내심을 갖고 적절한 시기가 올 때까지 기다리는 것이 좋습니다.

첫눈에 반했지만 집에 어울리지 않는 미술품	VS	어디든 어울리지만 다소 평범한 느낌이 드는 미술품

― **첫눈에 반했지만 집에 어울리지 않는 미술품**

미술품은 평생 간직할 수 있지만, 집은 살면서 몇 번 바꾸게 될 가능성이 높습니다! 또한 카펫이나 쿠션을 바꾸고 가구를 옮기는 등 작품에 딱 맞는 장소를 찾을 때까지 집안 장식과 인테리어를 손볼 수도 있습니다.

210

| 모두가
권유하지만
마음에 들지 않는
미술품 | **VS** | 전문가까지
구매를 말리지만
마음에 드는
미술품 |

— 전문가까지 구매를 말리지만 마음에 드는 미술품

이 인터뷰를 다 읽으신 독자들은 우리의 답을 알고 있다고 생각합니다. 당신이 아름답다고 느끼는 작품들로 당신의 공간을 채울 때, 그 문제에 있어서 만큼은 당신이 유일한 전문가입니다!

10. 아트 컬렉팅을 처음 시작하는 한국의 독자들에게 해주고 싶은 말이 있다면 무엇일까요?

— 이 책의 주제를 다시 한번 말씀드리고 싶어요.

"Be wild. Buy Art!"

자주 쓰는 표현을 알아볼까요?

갤러리스트(Gallerist): 갤러리에서 전시 기획 및 갤러리 운영, 홍보, 판매, 행정 업무 등 갤러리에서 일어나는 모든 업무를 담당하는 전문가를 뜻합니다.

낙찰 수수료(Buyer's premium): 경매에서 판매되는 작품의 낙찰가에 추가되는 수수료입니다. 경매 회사에 따라 15~30퍼센트까지 부과될 수 있습니다. 한국의 경우는 18~20퍼센트 정도로, 경매 회사에서도 계속 내규를 변경할 수 있기 때문에 비딩 때마다 체크하는 것이 좋습니다.

라이닝(Lining): 18세기 루브르 박물관의 복원가들에 의해 시작된 기법으로, 시간이 지남에 따라 균열, 찢어짐, 박락, 변색, 사고 등으로 손상된 원본 캔버스를 새 캔버스에 붙여 지

지체를 보강처리 하는 방식입니다. 보강용 캠퍼스 섬유로 보강 처리하는 과정에서 원본에 심각한 손상을 줄 수 있으므로 작품에 심한 손상이 있는 경우에만 사용해야 합니다.

매트 보드(Mat board): 작품과 유리 액자의 가장자리 사이에 끼우는 판지로, 종이에 그려진 작품이 유리에 직접 닿지 않게 하는 장치입니다. 매트 보드에 장식을 추가하기도 하며, 손상된 작품의 가장자리를 덮을 수도 있습니다. 보통 유리 없는 액자에 사용되는 프레임 라이너와 혼동하는 경우가 많지만, 매트 보드는 유리 액자에 사용합니다.

와이어 액자걸이(Picture rail): 보통 갤러리에서 액자를 걸 때 사용하는 방식으로, 천장 바로 아래를 따라서 레일을 설치합니다. 레일에 높이를 조절할 수 있는 걸쇠를 끼운 와이어를 달아서 그림을 원하는 높이에 겁니다. 벽에 구멍을 뚫지 않고도 무거운 그림을 걸 수 있고 원하는 대로 작품의 위치를 조정할 수 있습니다.

에디션(Edition): 에디션은 원본 판을 만들어 그 판을 활용해 복수의 작품을 만든 것을 말합니다. 판화의 경우 한정된 수량으로 제작되며 일반적으로 작가의 서명, 번호, 날짜가 기

재되어 있습니다. 조각품의 경우 원본 작품의 주형으로 복수의 작품을 제작하는데, 작가나 법적 후계자가 제작 개수를 엄격하게 통제합니다. 또한 작가가 직접 소장용으로 아티스트 프루프Artist's proof, AP를 만들어 놓기도 합니다.

추정 작가(Attributed to……): 양식과 기법 등을 통해 특정 작가의 작품이라고 추정할 수 있지만, 그 사실을 확인하지 못했거나 확인할 수 없을 경우에 사용됩니다. 일반적으로 작품에 서명이 없거나, 아직 전문가의 감정을 받지 않았거나, 전문가가 작가를 확실히 밝혀낼 수 없을 때 많이 사용됩니다. 고미술품에는 작가 이름 앞에 '전傳'이라고 써서, 추정 작가임을 나타냅니다.

캔버스 틀(Stretcher): 캔버스 천을 팽팽히 당겨서 못이나 철사 침으로 고정하는 나무로 된 틀을 말합니다.

컨디션 리포트(Condition report): 전문가나 미술품 복원가가 작품 판매 이전에 작성한 문서로서, 작품의 정확한 상태를 상세히 기록해 놓는 문서입니다. 복원 작업 기록이 모두 담겨 있으므로 비싼 작품을 구입하기 전에 주의 깊게 살펴봐야 합니다.

~파(Atelier de……): 미술 작품이 유명 작가의 감독하에 작가의 작업실에서, 제자 중 한 사람에 의하여 그려진 것으로 추정된다는 의미입니다. 주로 고전미술에서 사용되는 용어이며, 대량 작업을 하는 현대미술가가 자신의 스튜디오가 있거나 팩토리가 있는 경우에 작가 이름 뒤에 '스튜디오 작'을 붙여서 표현하기도 합니다.

프레임 라이너(Frame liner): 천으로 덮인 나무 몰딩으로 리넨 라이너^{Linen liner}라고도 합니다. 액자의 안쪽에 넣어 액자와 작품을 분리하므로 장식과 보호의 목적으로 사용됩니다. 라이너를 매트 보드와 혼동해서는 안 됩니다. 라이너는 전통적으로 유리 없는 액자의 캔버스 그림이나 판화에 사용되는 반면, 매트 보드는 일반적으로 유리를 끼운 액자의 종이 작품에 사용됩니다.

황반(Foxing): 주황색 또는 갈색의 작은 얼룩으로 습기나 작품의 노화, 산성 표면(액자에 사용된 품질이 나쁜 매트 보드 등)과 접촉 등으로 생깁니다.

인스타그램에서 아이디어를 찾아보세요!

팔로우하고 싶은 매력적인 계정들

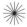

　　예술적 영감을 주는 인스타그램 계정을 추천합니다. 물론 @wiloandgrovc도 잊지 마세요!

인테리어 디자인에 예술을 더해 보세요

　　@goodmoods: 트렌디한 이 온라인 매거진은 인테리어 디자인과 홈데코의 트렌드를 화려한 색감과 이미지가 가득한 무드 보드 형태로 보여줍니다.

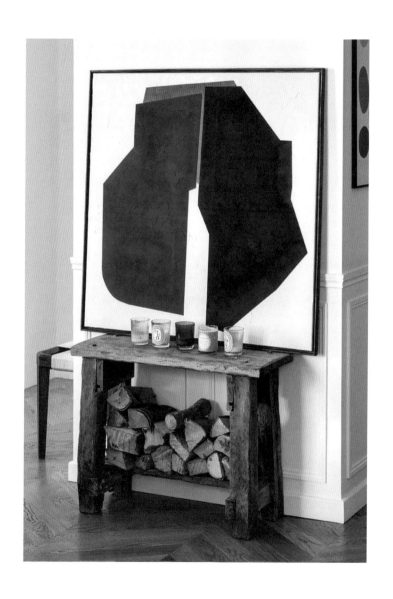

217

@kbergart: 미국 로스앤젤레스에 위치한 카운터 스페이스^Counter-Space 부티크를 운영하는 인테리어 디자이너의 계정으로, 예술과 빈티지 디자인에 독창성과 단순함을 결합한 인테리어를 선보입니다.

@m.a.r.c.c.o.s.t.a: 이 계정은 전 세계에서 가장 영감을 주는 인테리어를 재포스팅하며, 특히 일상 생활에 예술을 접목하는 데 중점을 둡니다.

예술을 즐기고 싶다면 팔로잉해 보세요

@tussenkunstenquarantaine: 2020년 코로나 봉쇄 기간 동안 시작된 이 계정은 일상적인 소품을 사용하여 집에서 명화 및 기타 미술 작품을 재현하는 사람들의 사진을 게시합니다.

@matchwithart: 이 계정의 크리에이터는 현대미술 작품을 의상으로 완벽하게 재현합니다. 그 의상을 입고 작품 앞에 함께하는 모습은 풍부한 상상력과 반짝이는 재치로 가득합니다.

@punk_history: 미술사에서 가장 위대한 명화의 등장인물들이 재미있는 대화가 담긴 캡션과 함께 현대로 소환됩니다.

작품 리스트

P. 4: Hervé de Mestier, *Stroll, Vogue*; Amélie Dauteur, *Fomu, Torofi, and Tomodachi*; Hubert Jouzeau, *Small Palm Tree*; Danielle Lescot, *Small Faceted Boll*; Patricia Zieseniss, *Adolescence*. Photo © Hervé Goluza.

Pp. 8-9: Amélie Dauteur, *Otoko*; Plume de Panache, *Cotton House* and *Wilo III*; Laurent Karagueuzian, *Stripped Papers Nos. 63, 119,* and *242*; Bernard Gortais, *The Life of Folds Nos. 7, 11* and *Continuum 152*; Mise en Lumière, *MacDonalds, New Orleans*; Hubert Jouzeau, *California Top*; Jean-Charles Yaich, *Woman II and Kirigami*; Anne Brun, *Gilded Flowers in Pure Gold*; Patricia Zieseniss, *The Bear* and *Hedgehog*; Éliane Pouhaër, *Light*; Agnès Nivot, *Staircases Wall 2* and *Cube Collection 7*; Michaël Schouflikir, *House of Cards* and *People*; Margaux Derhy, *Gate*

of the Anti-Atlas 14; Thibault de Puyfontaine, *Parasol* and *Yellow Car*; Danielle Lescot, *Medium Reef*; Joël Froment, *Untitled*; Baptiste Penin, *Dominica*; Claire Borde, *Counterpoint No. 9*; Emma Iks, *Two Geese*. Photo © Hervé Goluza.

P. 13: Patricia Zieseniss, *Couple II* and *The Journey*; Plume de Panache, *Como*. Photo © Sophie Lloyd for the interior architect Caroline Andréoni.

Pp. 14-15: Michaël Schouflikir, *Japan*; Claire Borde, *Counterpoint No. 4*; Amélie Dauteur, *Atoma*, *Tauno*, and *Nodo*. Photo © Hervé Goluza.

P. 16: Marie Amédro, *Ensemble No. 4* (detail). Photo © Hervé Goluza.

P. 21: Bernard Gortais, *Continuum 170*; Biombo, *Double Bench* and *Stool*, Patricia Zieseniss, *Friend*. Photo © Hervé Goluza.

P. 22: Julie Lansom, *Forest in the Springtime*; Géraldine de Zuchowicz, *Sculptures and Candlesticks*. Photo © Nicolas Matheus, in the residence of interior architect Constance Laurand.

P. 31: Audrey Noël, *Untitled*; Jean-Charles Yaich, *Kirigami 414*; Benjamin Didier, *Continuum No. 14*; Marjolaine de La Chapelle, *Untitled(Large Yellow and Black)* (details). Photos © Hervé Goluza.

Pp. 32-33: Audrey Noël, *Untitled(Black and White)*. Photo © Sophie Lloyd for the interior architect Caroline Andréoni.

P. 34: Jan van Eyck, *The Arnolfini* Portrait © The National Gallery, London, Dist. RMN-Grand Palais/National Gallery Photographic Department.

P. 39: Fernando Daza, *Yellow and White Forms*; Agnès Nivot, Shields. Photo © Hervé Goluza.

P. 42: Laurent Karagueuzian, *Stripped Papers* (detail). Photo © Hervé Goluza.

P. 48: Business sign on the façade of Christie's Geneva branch. Photo © Godong/Getty Images.

P. 53: Camille de Foresta at the auction block. Photo © Christie's.

P. 58: Benjamin Didier, *Various from Greece, No. 5*; Vanska Seasons, *Loops Pattern*; Amélie Dauteur, *Kodomo* and *Niji*. Photo © Andrane de Barry.

P. 63: Invincible Été, *Wildflowers*. Photo © Frédéric Baron-Morin.

P. 67: Audrey Noël, *Untitled (Cobalt Blue)*; Michaël Schouflikir, *Aegean*; Jean-Charles Yaich, *Kirigami 416*; Laurent Karagueuzian, *Stripped Papers No. 247*; Amélie Dauteur, *Boshi*; Patricia Zieseniss, *Friend*; Hubert Jouzeau, *Palm Trees*; Danielle Lescot, *Large Reef*. Photo © Hervé Goluza.

P. 70: Amélie Dauteur, *Happi* and *Otoko*; Marc Beaudeau Dutilleul, *Diptych*; Hervé de Mestier, *The Lake*, *Elle*; Laurent Karagueuzian, *Stripped Papers No. 231*; Géraldine de Zuchowicz, *Berlin*; Agnès Nivot, *Cube Collection 11*. Photo © Andrane de Barry.

Pp. 72-73: Amélie Dauteur, *Dansa* and *Iwa*; Fernando Daza, *Raspberry Circle*; Géraldine de Zuchowicz, *Bogota*; Michael Schouflikir, *Uproar*. Photo © Hervé Goluza.

P. 75: Audrey Noël, *Untitled (Blue, Orange, Black, and Yellow)* (detail). Photo © Hervé Goluza.

Pp. 78-79: Kanica, *Malbec Composition* and *Blue Composition*; Agnès Nivot, *Brown-Black Striped Ring*; Anne Brun, *Gilded Flowers*;

Géraldine de Zuchowicz, *Venice*; Jean-Charles Yaich, *Nude from the Back*; Danielle Lescot, *Little Ball with Matte Blue Facets*; Lumière des Roses, collection of vintage photographs; Julie Lansom, *Camargue*; Laurent Karagueuzian, *Stripped Papers No. 302*; Marie Amédro, *Visible Invisible No. 10*; Claire Borde, *Counterpoints*. Photo © Andrane de Barry.

P. 80: Amélie Dauteur, *Kumo*. Photo © Andrane de Barry.

P. 82: Raphaële Anfré, *Femininity Yielding*; Hubert Jouzeau, *Palm Trees*; Marie Amédro, *Synergies*; Milena Cavalan, *Zebrina*; Baptiste Penin, *Sri Lanka*; Pascaline Sauzay, *Imaginary Variation*; Marjolaine de La Chapelle, *Untitled*. Photo © Hervé Goluza.

P. 87: Plume de Panache, *Peipou*; Lucia Volentieri, *Tridi*; Michaël Schouflikir, *Japan* and *Trick*; Danielle Lescot, *Pyramid, Cube*, and *Tower*; Mise en Lumière, *Portobello, London*; Amélie Dauteur, *Little Daburu*; Marion Pillet, *Sunset*; Marjolaine de La Chapelle, *Untitled (Medium Yellow Blue Square)*; Audrey Noël, *Collage*; Patricia Zieseniss, *Double Me*. Photo © Hervé Goluza.

P. 90: Hubert Jouzeau, *Palm Trees*. Photo © Hervé Goluza.

P. 95: Marjolaine de La Chapelle, *Untitled (Yellow 3)*; Gabi Wagner, *Untitled*. Photo © Hervé Goluza.

Pp. 98-99: Fernando Daza, *Two Inverted Forms*; Milena Cavalan, *Focus*; Bernard Gortais, *Continuum*; Danielle Lescot, *Pyramid*; Agnès Nivot, *Cube Collection*; Eliane Pouhaër, *New York*; Amélie Dauteur, *Kozo*. Photo © Hervé Goluza.

P. 100: Lucia Volentieri, *Quatro Cerchi*. Photo © Hervé Goluza.

P. 104: Raphaële Anfré, *Femininity in Repose No. 5*; Danielle Lescot,

Medium Reef; Anne Brun, *Gingko* and *Sea Urchin*; Patricia Zieseniss, *Rest*. Photo © Hervé Goluza.

P. 107: Baptiste Penin, *Santorini* (detail). Photo © Hervé Goluza.

Pp. 110-111: Jean-Charles Yaich, *Kirigamis*; Joël Froment, *Untitled (Red, Green, and Beige)*; Raphaële Anfré, *Intimacy of a Femininity No. 3*; Laurent Karagueuzian, *Stripped Papers No. 288*; Marc Beaudeau Dutilleul, *Relief 3*; Marjolaine de La Chapelle, *Untitled (Blue Yellow Rectangle)*; Milena Cavalan, *Firmament*; Hubert Jouzeau, *Palm Trees*; Patricia Zieseniss, *Submission*; Amélie Dauteur, *Onna* and *Happi*; Biombo, *Stool*. Photo © Andrane de Barry.

P. 113: Carlos Stoffel, *Turquoise*; Thibault de Puyfontaine, *Hole of Light*; Emma Iks, *Martini*; Anne-Laure Maison, *House-Woman on the March*. Photo © Appear Here.

Pp. 116-117: Marie Amédro, *Triptych Combination*; Plume de Panache, *Lugano*. Photo © Hervé Goluza.

P. 118: Fernando Daza, *White Square Beige Ground*. Photo © The Socialite Family, Valerio Geraci, Constance Gennari.

P. 120: Patricia Zieseniss, *Couple II*. Photo © The Socialite Family, Valerio Ceraci, Constance Cennari,

P. 125: Marion Pillet, *Blush*. © Marion Pillet.

P. 128: Claire Borde, *Counterpoint No. 3*; Baptiste Penin, *Mauritius*; Lucia Volentieri, *Tridi*; Agnès Nivot, *4 Cube Collections*; Mise en Lumière, *Jim Morrison, Venice Beach*; Patricia Zieseniss, *Thank You*. Photo © Hervé Goluza.

Pp. 132-133: Amélie Dauteur, *Baransu*; Pascaline Sauzay, *Imaginary*

Variations; Baptiste Penin, *Isle of Wight*; Lucia Volentieri, *Uccelli*; Joël Froment, *Musical Variation*. Photo © Hervé Goluza.

Pp. 135-137: Photos © Hervé Goluza. © Estelle Mahé.

Pp. 138-139: Marie Amédro, *Synergie 14* and *17*; Bernard Gortais, *Continuum 180*; Géraldine de Zuchowicz, *Vienna* and *Grenada*; Danielle Lescot, *Cube*; Pascaline Sauzay, *Imaginary Variation*; Laurent Karagueuzian, *Stripped Papers*. Photo © Hervé Goluza.

P. 140: Laurent Karagueuzian, *Stripped Papers No. 272*. Photo © Hervé Goluza.

P. 143: Invincible Été, *Wildflowers* and *Bamboo*. Photo © Frédéric Baron-Morin.

P. 146: Lucia Volentieri, *Quatro Cerchi*; Marie Amédro, *Ensemble No. 4*; Amélie Dauteur, *Karimi* and *Tomodashi*. Photo © Hervé Goluza.

P. 151: Hélène Leroy, *Moors*. Photo © Estelle Mahé. Raphaële Anfré, *Intimacy of a Femininity No. 16*; Géraldine de Zuchowicz, *Vienna* and *Grenada*. Photo © Hervé Goluza. Mise en Lumière, *Portobello, London*; Thibault de Puyfontaine, *Triangle*; Michaël Schouflikir, *Play*. Photo © Hervé Goluza. Baptiste Penin, *Isle of Wight*; Lucia Volentieri, *Uccelli*; Joël Froment, *Musical Variation* and *Dynamic Construction*; Danielle Lescot, *Triangles*. Photo © Hervé Goluza.

Pp. 154-155: Amélie Dauteur, *Black Kiru*; Hervé de Mestier, *Boa Contact Sheet, Elle*; Marion Pillet, *White and Gold I*; Laurent Karagueuzian, *Stripped Papers No. 225*; Bernard Gortais, *Continuum 153*. Photo © Hervé Goluza.

P. 156: Michel Cam and Anne-Laure Maison, visuals from the *Human Soul* project. Photo © Appear Here.

225

P. 161: Bernard Gortais, *Continuum 5*. Photo © Appear Here.

P. 162: Fernando Daza, *Beige Circle*. Photo © Fernando Daza. Audrey Noël, *Untitled (Blue)*. Photo © Wilo & Grove.

P. 167: Patricia Zieseniss, *Double Me* and *Friend*; Gilles de Fayet, *Taroko Gorges of Taiwan*; Pascaline Sauzay, *Imaginary Painting III*; Fernando Daza, *Black and White Square Structure on a Blue Ground*. Photo © Hervé Goluza.

Pp. 170-171: Kanica, *Untitled (Large Rust-Colored, Pink, and Black Version)*. Photo © Hervé Goluza.

P. 172: Eliane Pouhaër, *Madrid II*; Joël Froment, *Musical Scale*; Lucia Volentieri, *Piro* and *Etta*; Pascaline Sauzay, *Imaginary Variations Nos. 12* and *17*. Photo © Hervé Goluza.

P. 176: Emma Iks, *Goriyi and Back to the Future*; Anne-Laure Maison, *House-Woman Black Sun* and *House-Woman in a Hat*; Carlos Stoffel, *Untitled (White Ground Brown Square)* and *Untitled (White Ground Blue Square)*; Bernard Gortais, *Chanceful Arrangement 66*; Biombo, *Stool*. Photo © Appear Here.

P. 177: Lumière des Roses, collection of vintage photos; Thibault de Puyfontaine, *Collodion Portrait*. Photo © The Socialite Family, Valerio Geraci, Constance Gennari.

P. 178: Michaël Schouflikir, *The Waves, Crowd*, and *Well Packed*; Margaux Derhy, *Gate of the Anti-Atlas Nos. 10* and *17*; Raquel Levy, *Red and Yellow Creased Papers*. Photo © Hervé Goluza.

Pp. 182-183: Audrey Noël, *Untitled*; Agnès Nivot, *Collections, Staircases*, and *Rings*; Danielle Lescot, *Reef*; Hervé and Sophie de Mestier, *Brought to Light*; Joël Froment, *Musical Scale*, Eliane Pouhaër, *Madrid*;

Baptiste Penin, *Réunion*; Biombo, *Stool*. Photo © Hervé Goluza.

P. 184: Invincible Été, *Carrot Flowers* and *Ferns*; Margaux Derhy, *Gate of the Anti-Atlas (Green and Purple)*; Danielle Lescot, *Vases*; Biombo, *Bar Stools*; Carlos Stoffel, *Pink and Bordeaux*. Photo © Hervé Goluza.

P. 187: Milena Cavalan, *Conversation, Still Life*; Joël Froment, *Horizontals*; Baptiste Penin, *Isle of Wight*; Hubert Jouzeau, *Palm Trees*. Photo © Hervé Goluza.

P. 190: Jean-Charles Yaich, *Untitled*. Photo © Hervé Goluza.

P. 195: Audrey Noël, *Untitled*; Marjolaine de La Chapelle, *Medium Blue*; Éliane Pouhaër, *Madrid III*; Carlos Stoffel, *Untitled (Purple Orange Bar)*; Julie Lansom, *The Forest III*; Lucia Volentieri, *Due Moduli*. Photo © Hervé Goluza.

P. 198: Claire Borde, *Counterpoint No. 6*; Agnès Nivot, *Tablet Collection*; Amélie Dauteur, *Torofi*; Michaël Schouflikir, *Trick*. Photo © Hervé Goluza.

P. 202–203: Bernard Gortais, *Continuum 161* (detail). Photo © Hervé Goluza.

P. 217: Audrey Noël, *Untitled (Three Forms)*. Photo © Hervé Goluza.

P. 228: Anne-Laure Maison, *House of Secrets, Aix-en-Provence*. Photo © Hervé Goluza.

228

감사의 말

• 윌로앤그로브를 창업했을 때부터 온갖 고생을 시켰어도 언제나 (어쨌거나 우리가 이 책을 인쇄하는 지금까지는) 우리 곁을 지켜온 남편들.

• 우리가 갤러리를 시작했을 때부터 끈기 있고 친절하고 열렬하게, 하지만 따끔한 조언도 마다하지 않으면서 우리를 지지해 온 가족들.

• 가끔은 술 한두 잔의 도움을 받아서 우리에게 너그럽고 현명하게 조언하고 도움을 주었고 우리를 격려하며 이야기를 들어 주었으며, 우리 갤러리에 아직 멋진 팀이 없었을 때 못을 박고 상자를 옮기고 벽에 페인트칠을 하고 작품 설명 라벨을 수백 개씩 잘라 준 친구들.

• 우리 갤러리의 멋진 팀. 그들이 없다면 갤러리는 매일 원활하게 운영되지 못할 것입니다. 그들 덕분에 여러 어려움도 우리에게 의미 있게 느껴집니다.

• 우리 작가들. 그들이 없다면 윌로앤그로브는 존재하지

않을 것입니다. 작가들은 재능과 창조성, 우리에게 보내 주는 신뢰로 우리 삶에 매일 반짝임을 더해 줍니다.

• 모든 윌러버Wilover들. 초창기에 우리를 찾은 컬렉터들, 갤러리를 다시 찾아 매번 우리를 감동시키는 분들, 우리를 찾아와서 "예전에는 갤러리에 한 번도 들어가 본 적이 없어요"라는 세상에서 가장 아름다운 말을 전하는 새로운 컬렉터들에게 감사한 마음을 전합니다.

• 우리 갤러리에서 인턴으로 일한 사람들, 갤러리의 모든 협력업체들(@Big Cheese, Estellum, Agence Mews).

• 우리가 어려운 고비를 넘어서게 도와주었고 (그에게 별로 선택의 여지가 없기는 했지만) 우리 회사 이사회의 회장직을 맡겠다고 승낙한 피토.

• 이 책을 집필하는 과정에서 프로 정신을 가지고 우리와 함께한 비르지니 모부르게, 마틸드 주레, 마리 방디텔리.

• 멋진 프로젝트들을 진행할 때 우리를 신뢰해 준 모든 분들: L'Agence Varenne, Le Bon Marché, La Brocante La Bruyère, Brunswick Art, Caravane, La Chance, Les Galeries Lafayette Maison, Red Edition, The Socialite Family.

당신의 반려 그림
곁에 두고 보고 싶은 나만의 아트 컬렉팅

초판 1쇄 2023년 9월 25일

지은이 올리비아 드 파예, 파니 솔레
옮긴이 이정은
감수자 신수정
펴낸이 박은영

펴낸곳 마티스블루
주소 서울시 마포구 토정로 222 한국출판콘텐츠센터 402호
등록 2022년 5월 26일 제2022-000147
홈페이지 www.matissebluebooks.co.kr **인스타그램** @matisseblue_books
이메일 editor@matissebluebooks.co.kr
디자인 Chestnut **제작** 357제작소

한국어판 출판권 © 마티스블루, 2023

ISBN 979-11-979934-2-8 (03600)